臺灣同人極限誌

道歉啟事

《Cmaz!!台灣同人極限誌》的第18期C-olumn專欄企劃「你所不知道的B.c.N.y.」一文中，第23頁處的提問誤植為第22頁之主題。重複提問對於B.c.N.y.以及讀者所造成之困擾，《Cmaz!!台灣同人極限誌》特此致歉。

本期封面Vol.19 / 白靈子

序言

《Cmaz!!臺灣同人極限誌》第十九期上市囉！這期特別企畫非常豐富，除了有台灣當紅AVG遊戲《雨港基隆》的專訪之外，還邀請到在《冰雪奇緣》電影中，擔任男主角「阿克」與「漢斯」的兩位配音員，和讀者分享他們的心路歷程，讓大家更了解這部紅遍全球的動畫電影。

而這一期封面繪師「白靈子」，不僅擔任《雨港基隆》的美術創作，她也曾經在《Cmaz!!台灣同人極限誌》第2、4、12以及17期參與繪師的投稿，她飛躍性的進步，相信是各位讀者有目共睹的。這次很榮幸能再邀請她，將這段時間心態上的成長與經驗分享給各位讀者！

Contents

C-olumn

黏土人攝影天地－余月
熊之人
方向錯亂
飯糰魚
42
RAY×RAY
拉米爾
紺菓子
Dee
豪哥
黑語離
Stella
KUMO1
AK

C-Painter

C-Story

堅持創作的熱情－白靈子
《冰靈奇緣》配音歷程大公開－王辰驊與張騰

C-Taiwan

臺灣愛fun假－雨港基隆

94 90 86 82 78 74 68 62 56 50 44 38 32 26 18 08 02

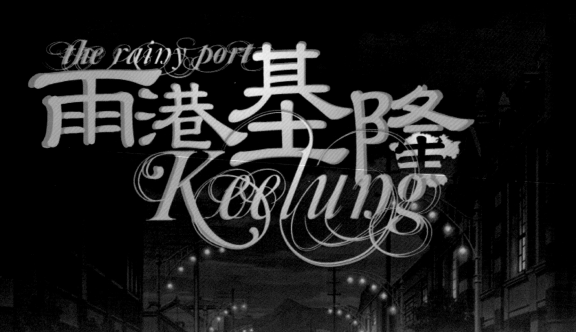

the rainy port 雨港基隆 Keelung

Start 開始

Load 讀取

Option 設定

Extra 特典

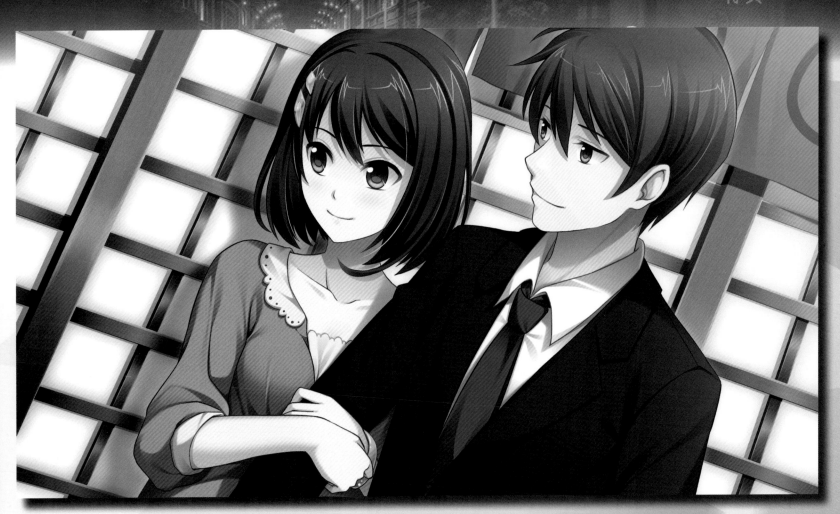

乙…Cmaz!! 很榮幸能訪問到《雨港基隆》的負責人－觸手，首先請先自我介紹一下讓讀者們認識吧！

觸…Hi 大家好我是觸手，今年 24 歲，是《雨港基隆》的負責人與總召集人，目前專心在處理《雨港基隆》的企劃與製作。我是在去年於東吳大學畢業後，就全心投入《雨港基隆》這款遊戲。今天真的很開心能接受Cmaz!!的訪問，其實當初我也是在咖啡店想到製作這個遊戲的念頭與初步規劃呢！

乙…您在什麼時候接觸同人創作？一開始就打算從「遊戲」方面著手嗎？

觸…我在大學的時候有做過前一款遊戲，也是文字冒險遊戲(AVG)，但是最後沒有完成。可是《雨港基隆》很大一部分的創作經驗，是由前一款遊戲的失敗來增加經驗，上一個遊戲可說是把所有能犯的錯的做過了，比方說沒有和創作者簽約，導致有人到一半就隨意退出。而且當時也理解到，一款遊戲要製作必須要很多人幫忙。

乙…可以請您分享一下這方面的夢想與理念嗎？

觸…我有三個夢想，一個是像是《雨港基隆》是在敘述台灣《228事件》相關的遊戲，一個則是白色恐怖相關的遊戲，而最後一個則是中二類型（日本目前主流市場）的遊戲。其實最後一個是私心想做的，所以會跟前兩個感覺很跳 TONE，但我有想過把白色恐怖和中二類型遊戲結合在一起，也許會和《雨港基隆》一樣，塑造出很特別的故事背景。但《雨港基隆》真的沒有企業或政府贊助，資金方面都是我長期的儲蓄來處理，也是一群志同道合的人一起努力幫忙的成果，畢竟《雨港基隆》也是一個圓自己的夢想。

乙…和讀者朋友談一下目前《雨港基隆》的製作團隊的組成，大致上是如何進行分工的。

觸…我主要是負責總招、統整、公關、文書，目前共有 4 位編劇以及 1 位顧問，繪師的部份是由白靈子和亞拉希老師做處理，也有外包給國外，也有幾位繪師是來自中國、加拿大的創作者。其實目前團隊還不大，所以沒辦法一個人專心處理一件事，大多是一群人集中在一起，集思廣益來完成。不過團隊規模小也有好處，一個人可以接觸到很多領域，比方說當初我在和音樂人談《雨港基隆》時，才發現和繪圖創作者的溝通方式完全不同，碰到之後才發現有太多太多細節不一樣了，比方說作詞作曲完全分開，音樂的修改流程，甚至是授權問題，連使用的場合都要多做協調，不像一張圖和創作者協調好就可以了。這樣的工作可以讓我短時間吸收許多知識，但未來還是希望能夠擴張到每個人專心處理一件事就可以了。

C：和讀者分享一下《雨港基隆》這款遊戲創作的出發點，故事發想的起源。

☔：故事來說，因為我的祖父是台灣《228事件》的經歷者，他很常和我們這些晚輩分享當時的情況，因為都真實發生在他自己身上，所以聽在耳裡特別真實。

當時是一個軍隊和民眾相處很敏感的時期，特別是在228那段時期，衝突可說是一觸即發，當時有一天，我祖父的兄長率先跳出來和軍隊喊話，當天經過一連串的激烈的喊話，結束時才發現祖父的哥哥已經尿褲子了。所以從小耳濡目染的情況之下，直到大學有能力之後，便開始想用遊戲的方式呈現。

C：家人的對於《雨港基隆》這款遊戲的立場與態度。

☔：我的父親是一個很神奇的人，他認為你不做，怎麼知道這個遊戲是不是敏感的，我爸給了我很多的意見，也相當支持我，他也想知道，他也希望能夠藉由這個遊戲，讓台灣年輕的一輩，對於這個事件的敏感度到什麼程度。

我的編劇群中，有兩位的家庭是支持外省派系的國民黨，但他們的家人卻也支持這款遊戲，認為歷史的事實，就應該要讓大家知道、理解。

C：《雨港基隆》的遊戲流程與故事背景、理念。

☔：這遊戲的序章是發生在西元1945，主要講述光復初期，由國民黨統治的時候，以《228事件》為背景。故事的主角李肇維，從日本休學回到台灣工作，認識了一位外省的女孩（陳鈺）相遇、相戀。

正式版1947年之後，會有三條路線的結局，等著各位讀者去體驗。現在只能和各位讀者保證，玩完之後會有很溫暖、很正向思考的方式。就算再怎麼努力，還是遇到228這樣的事件，因為台灣人不管怎麼樣都不能避免這段衝突，我相信就算228當時沒有爆發衝突，在不久的將來還是會有台灣人與外省人的衝突發生，這是無法避免的，故事中的主角，也遲早會被歷史的巨輪給輾碎。

C：《228事件》對於台灣人民來說，即便已過半個世紀，仍相當敏感。當時在編劇時是否有碰到棘手的問題與難處？

☔：劇情的拿捏很難控制，台灣人與外省人都有各自的說辭，我們不希望扭曲歷史，所以每一段劇情都會多次思考與討論。假如每個事件都照歷史去製作，這款遊戲會變得很沉悶，假如太多的虛構，又會失去這個遊戲的意義。

但我們秉持一個原則：「劇情可以天馬行空，但歷史我們不能竄改」，所以每個事件真假的拿捏，必須很謹慎、反覆思量。

對於《228事件》，我們希望重點不是放在流血衝突上，這不是一個關於

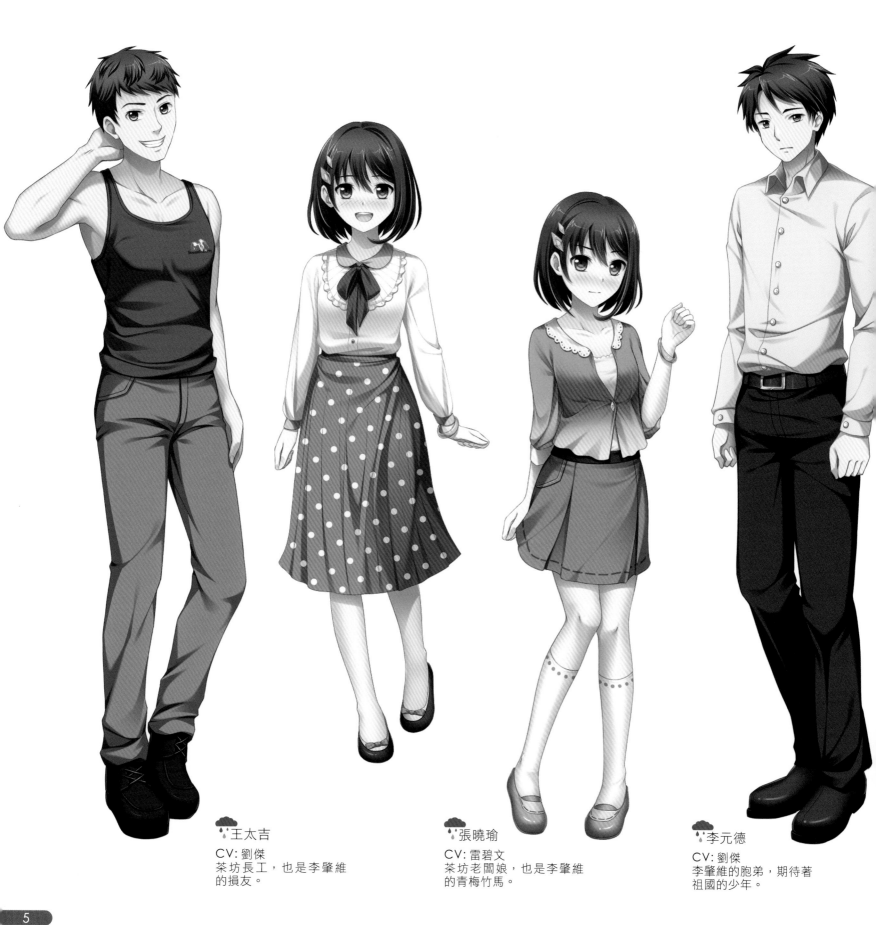

王太吉
CV: 劉傑
茶坊長工，也是李肇維
的損友。

張曉瑜
CV: 雷碧文
茶坊老闆娘，也是李肇維
的青梅竹馬。

李元德
CV: 劉傑
李肇維的胞弟，期待著
祖國的少年。

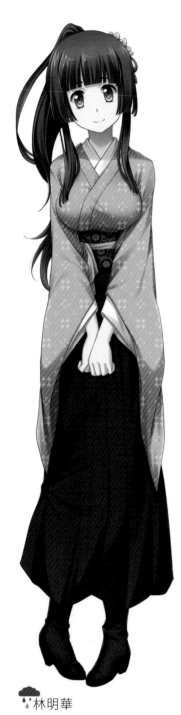

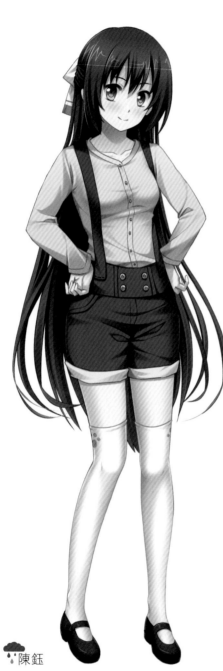

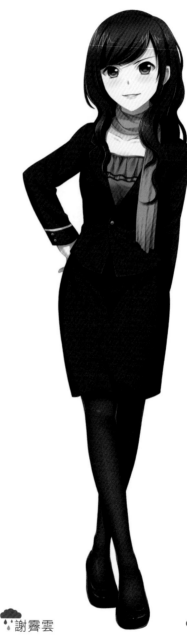

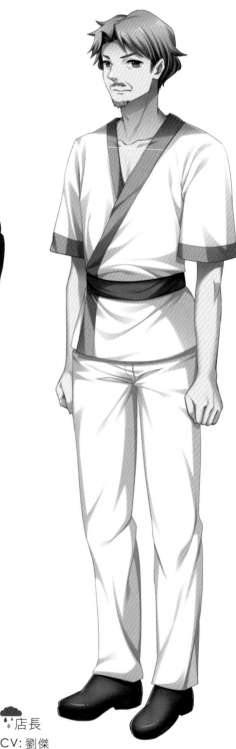

林明華
CV: 林美秀
明華莊的女房東，有著傲人
的身材。

陳鈺
CV: 傅其慧
熱愛布袋戲的中國少女，背後
似乎有著甚麼勢力……

謝霽雲
CV: 馮家德
神秘的學姊，總是突然出現
然後如風一般的消失。

店長
CV: 劉傑
成一堂店長，總是發明著奇怪的料理。

屠殺的故事，而是一個台灣人與外省人衝突的導火線，同時也是一個轉捩點，一個民主運動失敗的例子。

乙：今天同時訪問到目前合作繪師群之一的白靈子，在接觸這個遊戲時，對自身的衝擊，對於自己的創作是否有所影響？

白靈子

我會很希望每一位繪師都接觸過這段歷史之後，再來創作圖，主要是因為這樣會和故事有相呼應。我也會多多交代他們該呈現的方式，讓玩家能夠更深層的了解到這款遊戲的歷史與意義。

乙：在接觸到這個創作時，剛好台灣也經歷的學運，我也藉由這個機會更了解台灣的故事，所以我相信這款遊戲，也能更了解了讓大家解台灣的歷史。

現在的學運透過了媒體的力量，但當時《228事件》沒辦法像現在一樣，讓每一個人都即時接觸，所以也想透過這個遊戲，再次讓年輕人了解228的背景。

乙：《雨港基隆》這款遊戲未來的走向與發展，是否里程碑的規劃？

假如說做這款遊戲不想賺錢是假的，但我做這款遊戲、這種歷史類型的故事，我希望也要求自己能做到一個標準。我不敢說是台灣第一款歷史性的AVG的遊戲，但我期許《雨港基隆》能夠當作低標，讓其他有志一同的人，能夠不斷的超越我。

至於里程碑的話，我會蠻希望能做到登上家機版，但雖然這也是一個夢想。我看過很多獨立遊戲，都出在PS4想。

上，所以我也很希望能有機會達到這個里程碑。

未來我也想把品質要求提到最高，甚至往日本去推廣，讓日本人也覺得台灣的AVG遊戲很有發展性。

對讀者說的話：

這個遊戲真的沒有色色的東西（但周邊真的無法保證...），我們的遊戲7/26就上市了，希望大家能夠多多支持。

做這個遊戲做主要的目的，無論大家喜不喜歡這款遊戲，只要你肯願意花時間討論、思考、搜尋《228事件》，甚至是為了抨擊這款遊戲而去了解歷史，這就是我們的目的。

林明華
「正因為耳濡目染才有孟母三遷，肇維你要永遠記住，必須常保正義、勇氣、仁愛、禮儀的心！」

SKIP AUTO SAVE LOAD QSAVE QLOAD OPTION QUIT

王太吉
「總之這裡交給我，你們走。」

SKIP AUTO SAVE LOAD QSAVE QLOAD OPTION QUIT

血霧中的懸望

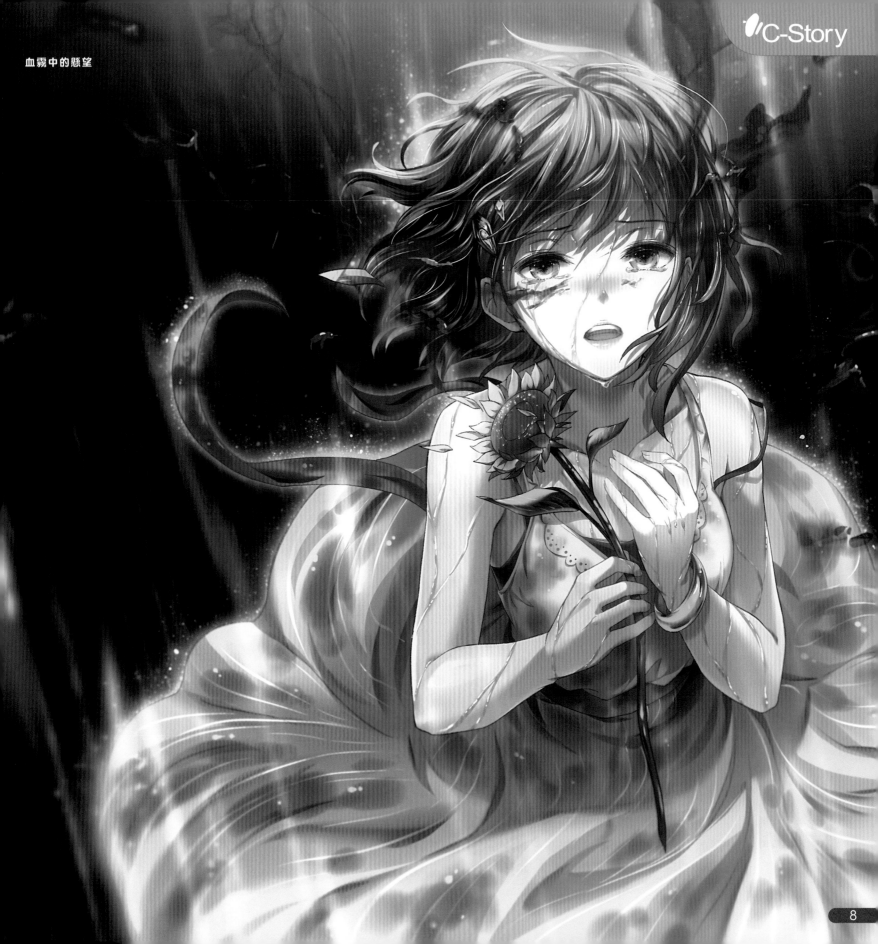

堅持創作的熱情 白靈子

Cmaz!! 台灣同人極限誌一直致力於臺灣ACG的發展，為臺灣ACG發掘不廣為人知卻實力堅強的插畫家，這期我們邀請到的是《雨港基隆》的美術創作－白靈子，她曾經在《Cmaz!! 台灣同人極限誌》第2、4、12以及17期參與繪師的投稿，這一次特地和她面對面專訪，讓小編感受到白靈子對於創作的熱情，同時也聊了許多創作上的心路歷程，與這幾年來心態上的改變。

白靈子自我介紹

大家好我是白靈子，最新的綽號是阿茲海默白，簡稱阿白！最喜歡吃火鍋，所以在第17期的時候畫了臻名火鍋，一圓自己創作火鍋圖的夢想XD！我今年23歲，我是畢業於復興廣設，畢業之後工作了一段時間，但因為工作和創作必須同時兼顧，導致身體一直出現狀況。其實一直在修養狀態中（雖然剛離職時，打了一個月的PS3…），後來慢慢的變成專業繪師並接案子。以後的目標是可以休假打一個月的PS4!!

我每天的作息時間超不固定，特別是工作多的時候，有時候半夜起床去吃個火鍋，就會開始繼續創作了，有時候真的很恐怖，所以希望各位讀者不要多問也不要效法XD

曾經發表，到現在的轉變

Cmaz第二期的時候第一次參加，到現在也經歷3年多的時間了，我覺得人的想法會影響作為，而作為也會影響到命運。所以我不喜歡負面的想法或是這樣的朋友，建議大家時時刻刻保持正面。

這幾年的轉變是，我比以前更喜歡畫圖這件事了！以前不確定是就讀科系或是工作的關係，有一段時間對於畫圖漸漸失去熱情，後來聽了一些演講、座談、慢慢找到方向與方法。以前會覺得做美術就應該什麼都要會，別人要求的我都會強迫自己做到，但後來慢慢了解到，我必須要喜歡自己的工作，而不是硬著頭皮去完成一件事，要讓自己喜歡才做，並了解到自己真正喜歡的東西是什麼，比方像素材、元素、領域，進而變成自己的個人特色，比方說喜歡巨乳的人特別研究、繪畫巨乳，也可以來認知到當漫畫家不容易，因此志向就訂定為插畫家了，家人在這部分算是蠻支持的，我媽幫助我很多。

C： 所以火鍋臻名也是因為愛吃火鍋才加入的元素嗎？

白靈子： 可以這樣說XD，不過是帶著惡搞的心情啦！總之喜歡的話就慢慢去嘗試、練習這樣的風格，可以讓自己更喜歡工作！

從什麼時候開始接觸創作，為什麼會喜歡上繪畫，家人對於創作的看法，學習的過程

我媽告訴我，最初的時候是在很小很小的時候就曾經拿著包裝紙、畫出像爸爸媽媽的圖，雖然當時不知道畫家真正的工作是什麼，但我當時就立志要當畫家。當時喜歡畫畫，直到接觸了動畫、漫畫像七龍珠或是富堅的幽遊白書、獵人，才發現有漫畫家這樣的行業，後來發現當漫畫家不容易，因此志向就訂定為

筆名由來

白靈子：每次訪談都會問到這題耶。

ㄈ：因為感覺是經過思考才選擇的筆名，不像是隨便取的。

白靈子：……（無言）

白靈子：可是真的是隨便取的耶 XD

ㄈ：……（無言）

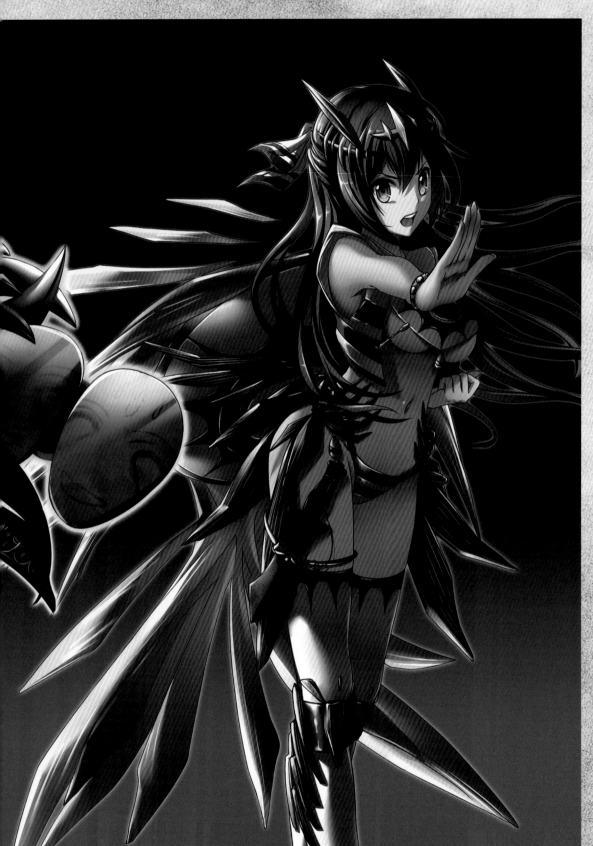

白靈子：以前兩個作品，一個叫最遊記，另一個叫封神演義。那時後喜歡到很喜歡中國的神仙、傳說，甚至會買原文小說來看。白靈子的由來是：白，就是最遊記的白龍、靈子則是封神裡哪吒的前身-靈珠子，結合在一起就變白靈子了。

ㄈ：就說不是隨便取的阿！

影響你的作品，最喜歡的作品

白靈子：除了上述提到的作品之外，我最喜歡副島成記的作品，雖然說未必有受到影響，但真的很喜歡他的作品，特別是女神異聞錄3，真的很喜歡裡面的主角！是本命。

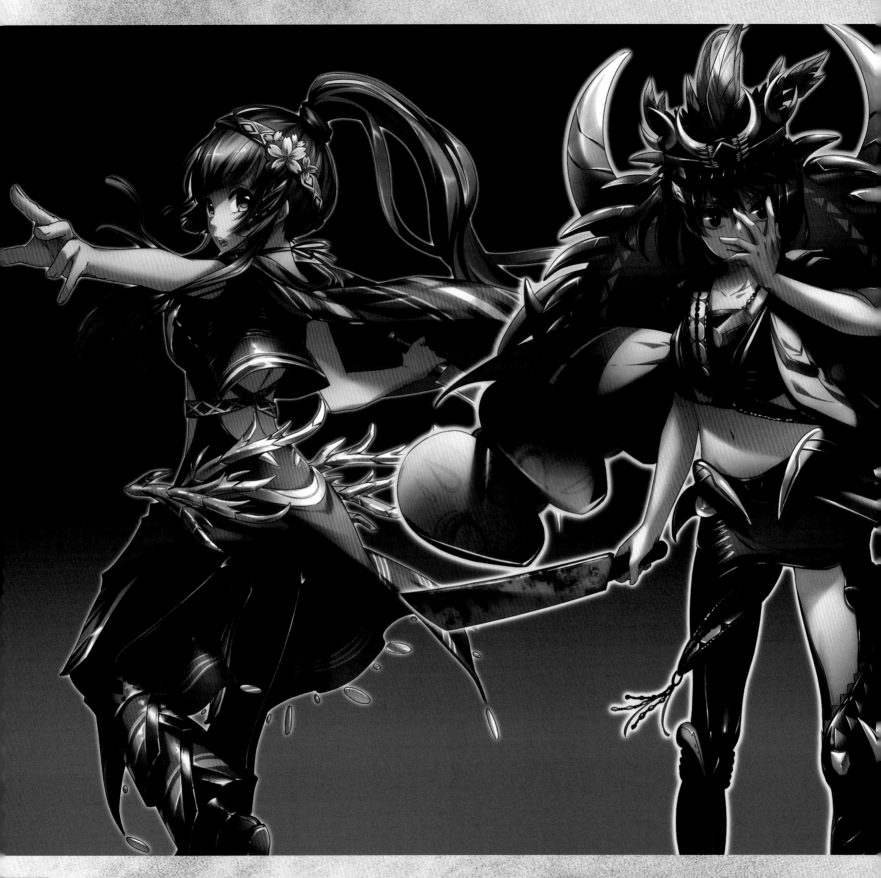

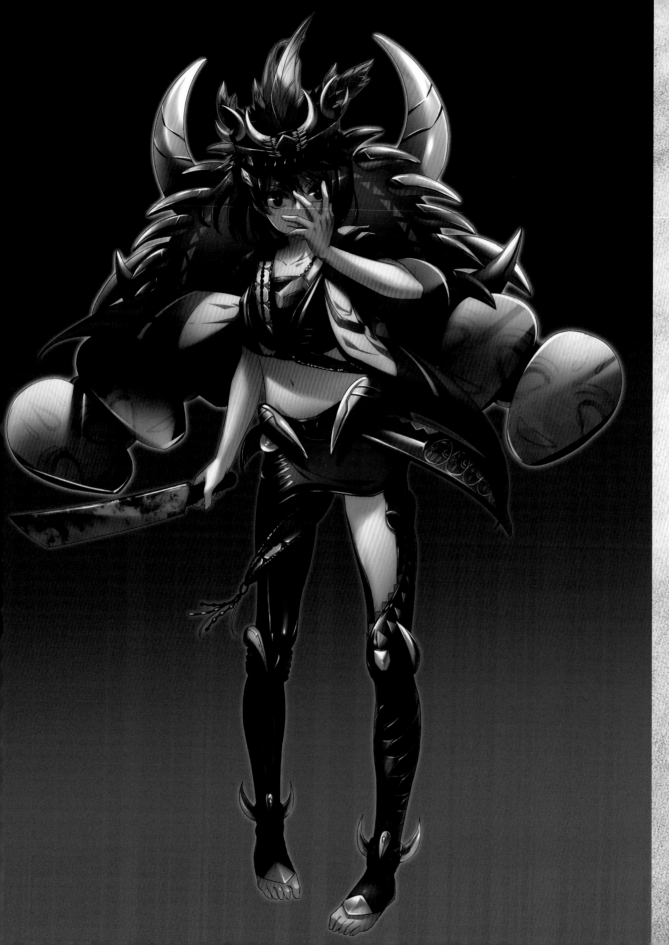

平時創作的想法與靈感，主題參考對象

C：像前兩期的艦娘，妳加入了自己喜歡的火鍋元素，是不是平常在創作的時候會加入這些靈感呢？

白靈子

要看委託作品的自由度，像是 Cmaz 或是雨港基隆這種自由度高的創作，我有時候會靈機一動加入自己想要的東西，可以當成自己的作品看待呢。有些自由度沒這麼高的話，則是藉由顏色、穿著，來加入一些自己喜歡的元素，當然還是要看委託人是否同意。另外有些指定較嚴謹的話，則是以委託人為主。

最近剛好有個案子碰到人物設定，其中一隻人物很適合中分的髮型。繪師 RedJuice 常常會畫中分，我沒想過中分也能這麼有魅力，剛好有此機會所以就嘗試加入了那樣的味道。

平時創作需要多少時間。瓶頸，克服方法

平常我會花 2 個小時去決定草稿，線搞也是大約 2-3 小時，上色的部份要看細膩度，從 3 小時到 3 天都有可能，在意的圖也有花上大半個月慢慢雕的。

瓶頸的部份比較多是在心裡的障礙，有時候給自己的壓力太大，畫起來就很痛苦。但有時候讓自己放寬心，想著先畫完再說，其實這樣創作的效果會比較好。

畫風介紹，技巧分享

我很喜歡夜色，夜景或是夜晚的氛圍，因為我覺得晚上的景色很豐富，但也不侷限在夜晚，有時候像演唱會的燈光，簡單來說比起白天，我更喜歡夜晚。白天的色彩感覺較少，晚上來說真的會比較多顏色、燈光。

我覺得畫圖不要被邏輯綁死，要敢去嘗試、突破，多嘗試才能了解到最適合的創作方式，再吸收成自己的東西。舉例來說，每個人從小到大都會學寫字，但到後來都會延伸出一種最適合自己的寫法、筆跡。畫圖也是，不要照著步驟一步一步走，而不去嘗試最適合自己的畫風，所以我會建議大家多多去突破。

Step 3

Step 2

Step 1

Step 6

Step 5

Step 4

Step 9

Step 8

Step 7

Step 10

本身的工作

之前有擔任過遊戲公司美術，也做過建築公司的工作，建築公司的工作真的很有趣，是從設計師提供的圖，算出每一層樓需要幾個鋼筋，因為公司的話可能賠幾十萬、幾百萬下去，雖然待遇很好，但實在太操勞了，時間要付出很多很多，當時工作結束還會畫圖創作到很晚，所以後來身體變得不好…

志同道合的繪師‧亞拉希

志同道合的繪師當然就是亞拉希啦！大約三年前透過活動認識的，他完全就是一個阿宅 XD

亞拉希跟我很不一樣，一開始我們因為理念不同，而有很多摩擦，因為他是喜歡美（ㄒㄧㄥ）女（ㄈㄨㄥ），所以才開始創作美女圖，我是喜歡畫畫這件事，才接觸了各種不同的畫風。

舉例來說：有人喜歡五月天，進而學彈吉他；有人則是喜歡音樂，而打造了像五月天這樣的樂團。（對我喜歡五月天）

所以我也一直建議亞拉希要多方面嘗試、學習，才不會侷限在同樣的視野。

我和亞拉希已經在一起快三年，但一起一起創作大概才一年多的時間，對於如何在工作中順利的溝通尚在磨合中 XD

雖然我有點像是他的老師，但亞拉希鼓勵了我很多事。雖然中間經歷過了很多嚴苛的時期，但也因為這樣，才造就現在的默契。

最新作品介紹

最新作品就是和雨港的合作，大家可以往後翻幾頁就能看到了XD

不過目前我印象很深刻，當初以為雨港的邀約是詐騙集團，因為覺得在此之前沒有人會這麼認真的去做這類型的遊戲，聽說有很多繪師因為聽到是228的題材而選擇不接這樣的案子，但我卻是因為對這段歷史很有興趣，才答應了這樣的邀約。

一般遇到這種AVG，都會覺得跟台灣、歷史沒有關係，但雨港基隆讓我印象深刻的地方是，這個遊戲不完全效仿我們所認知的戀愛遊戲，比方像很日式的校園戀愛情節，看到雨港基隆的企劃之後，我便覺得這是一個很有深度的案子，於是就接下了原畫的工作。

我勝在沒放棄

青桐社出版，心靈成長系列，書名「我勝在沒放棄」。雖然好像很少畫到雨天，不過我蠻喜歡下雨的XD

平行世界的
射手座

私下的創作，自己有一個原創的幻想世界，有一天想慢慢補完設定與故事。

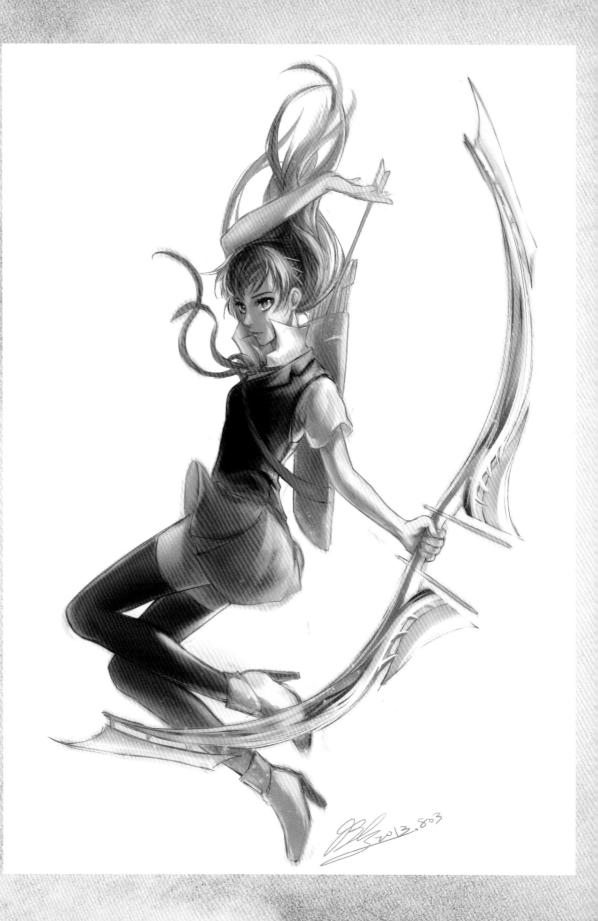

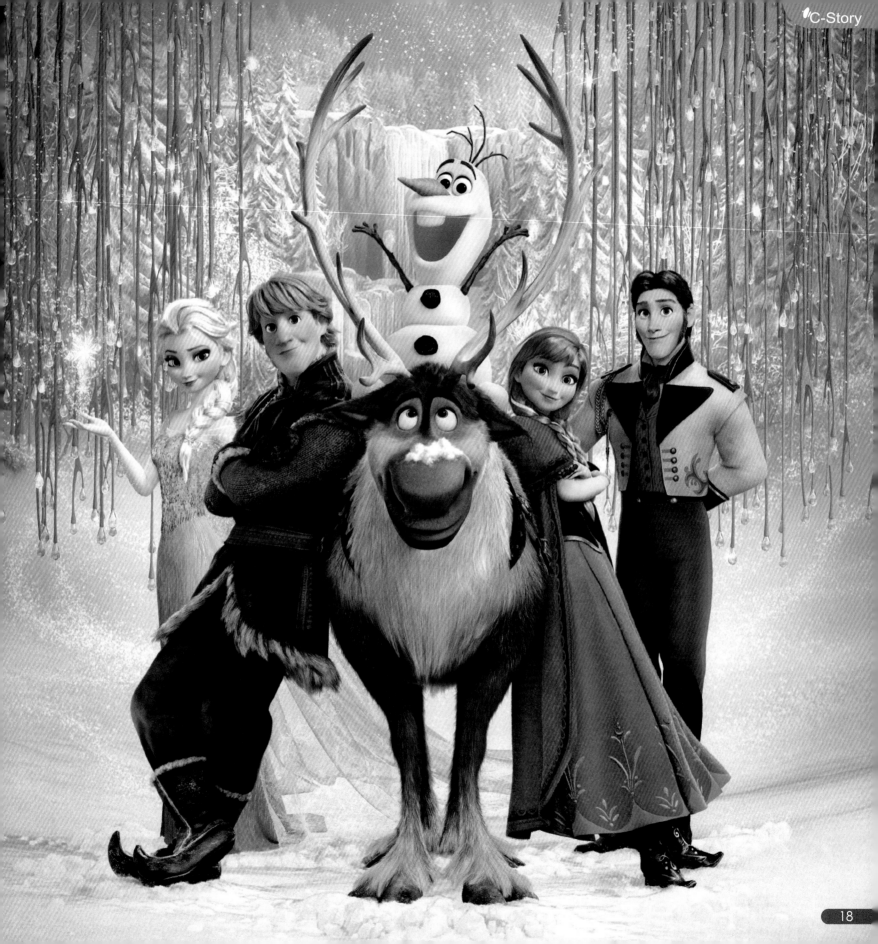

DISNEY 冰雪奇緣
配音歷程大公開
「阿克」與「漢斯」"大獻聲"

ㄷ‥Cmaz!! 很榮幸能夠邀請到兩位接受訪談，請先自我介紹讓讀者認識一下吧！

王‥大家好，我是王辰驊，在《冰雪奇緣》這部電影裡配的是「漢斯」這個角色，我今年 31 歲，台灣藝術大學戲劇系畢業，目前就讀台北藝術大學劇場應用技術研究所。我接觸配音工作是從 2008 年初，至今約 7 年的時間，剛開始跟班的時候是配韓劇。

張‥大家好，我是張騰，在《冰雪奇緣》裡則是配「阿克」—克里斯多夫這個角色，很高興今天能夠接受 Cmaz!! 台灣同人極限誌的採訪，希望能把配音相關的經驗分享給大家。

我擔任電影配音是從《無敵破壞王》的阿修開始，另外還有像《假面騎士 W》的菲力普。長期在配音則有卡通版《復仇者聯盟》的鋼鐵人、《飛哥與小佛》的傑若米，在那之前還有接廣告的配音。

因為我學戲劇，所以平時還有從事劇場藝術表演，我參加的劇團名為「栢優座」，同時我也在台北曲藝團擔任相聲演員。

我今年 28 歲，也是就讀戲劇相關學系的關係，因此跟配音搭上線，也算是學以致用。我畢業於國立台灣戲曲學校的歌仔戲學系。除了《冰雪奇緣》裡的男主角「阿克」之外，我近期的作品還包括《LINE》系列的饅頭人副課長、《無敵浩克》裡幫配野人的角色「史卡」、《復仇者聯盟》我也有擔任部分的配音。

其實配音算是我的副業，我主要是是做生命服務業的，其實了解知道這個職業的話，對這樣的職業也不會有太多忌諱。

《冰雪奇緣》魅力席捲全世界，在主題曲《Let it Go》的加持之下，全球各地票房都有亮眼表現。這期的專欄我們很榮幸能夠邀請到在《冰雪奇緣》電影中，擔任男主角「阿克」與「漢斯」的兩位中文配音員，和讀者分享他們在配音時所遇到的大小事，並分享關於配音一些鮮為人知的心路歷程。

こ：請和讀者朋友分享，一份配音的工作，從最開始的準備到結束，流程大概是怎樣呢？

王：若是接案子的話，錄音室跟製作公司會有固定合作的方式，像我們工作室就是專門處理迪士尼的作品。

一開始會試音，試完就開始準備錄音時間（依適合性做選擇），以《冰雪奇緣》為例，張騰是900字，加上還要唱歌，花了兩天的時間（加上又感冒）。我則是700字，大約花了一個下午。而配主角「Elsa」的Janet則是花了五天的時間。

每次配音前，原版的電影都會看個兩三遍，並且聽原音非常多次，錄音的時候是各自錄的。但國外不同，國外是直接對戲，在上畫面，而台灣則是先看畫面，再配音。

こ：配音員的選擇，會透過什麼因素影響呢？舉凡年齡、資歷…等等

張：其實年齡不是配音角色選擇的絕對因素，但是相對的關係。

就算一位配音員真的很資深，但因為年紀的關係，就無法請他配很年輕的角色，所以主要還是看聲音的性質，看配音員的聲線與角色的質感是否相近。

而瓶頸的選擇，有時候同一句台詞要念很多次，多半是因為國外用很短的句子，但台灣就要換成很長的句子。另外像韓國有些尾音，要對上嘴型就很不容易。

こ：兩位有沒有什麼最特別的配音經驗，可以和讀者朋友分享？

王：會讓我第一個想到的，是《戲說台灣》國語版，有趣的地方在於原文是台語，所以在配音的時候，會突然不自覺地講出台語，而且當時是配陳子強的角色，剛好我也認識他本人，所以感覺很特別。也因為戲劇和卡通有差異，所以有許多更要注意的地方。

假如是配學齡前兒童看的節目，語句通常都比較慢，有時候一句話會拖很長很長的音。

張：《冰雪奇緣》是我配音職涯中一個很大的里程碑，另外像真人的電影，也有許多困難的點，要注重自然度，會比一般的卡通要再更刁鑽一點。

比方在配《Line》饅頭人副課長的時候，要一直崩潰加上搞笑，變化很多之外，情緒起伏也很大，一個臉就是一個聲音，假如他一個動作變了三次臉，就要變出三種聲音，是很特別的配音經驗！

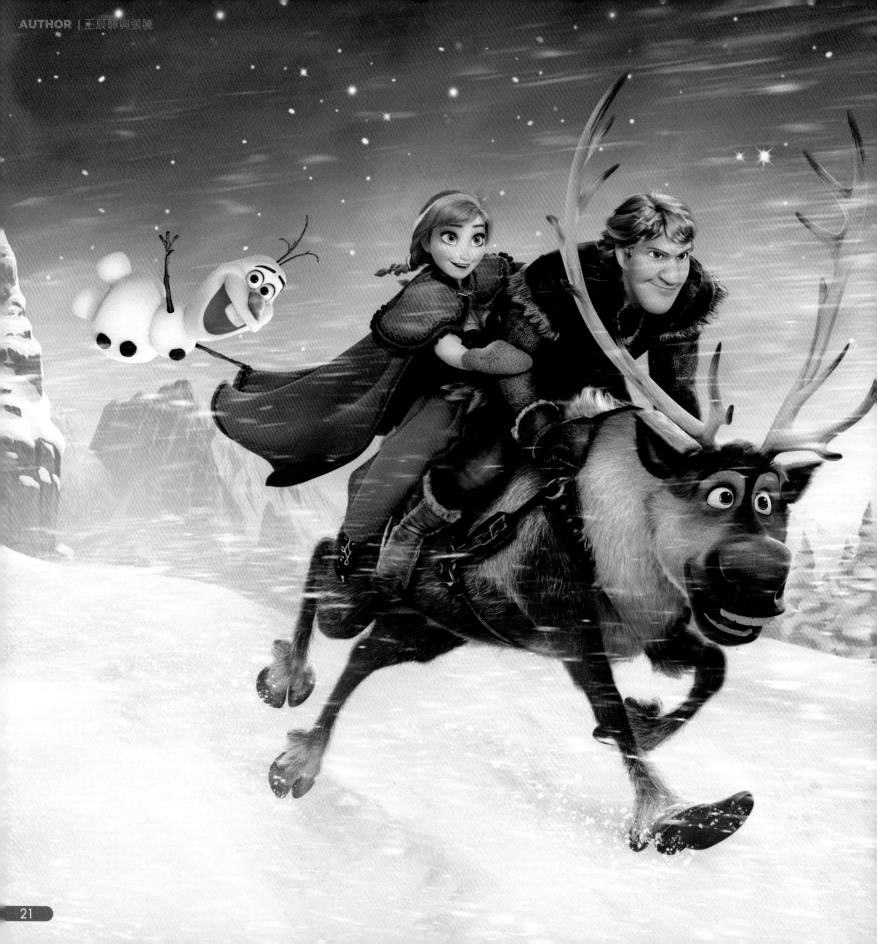

乙：兩位是在什麼樣的因緣際會下，接觸到這次《冰雪奇緣》的配音工作呢？

王：因為我們工作室和迪士尼有長期合作的關係，所以自然而然就會分配到我們這邊。即使是長期合作，也是需要試音的，試完之後要拿到香港的迪士尼公司審核。

乙：關於台灣配音產業的心得分享

王：配音跟台灣很多產業一樣，要看源頭（製作公司）願意提供多少資源來做這件事情，資源跟成果是相對的。台灣的配音員往往需要一個人配五、六種角色，又要求在短時間內配好，可以說是非常不容易。

假如在最上游提供的資源很少，那麼像我們這種在最下游的配音工作，所得到的資源絕對有限。除非整個大環境對於影像製作或是藝術品質有更進一步的了解，否則短時間內是不會改變的。

張：其實以台灣來說，大多數的消費者還是會選擇原文配音，而且台灣又是消費者至上的觀念，所以中文配音往往會被閱聽眾給忽略。

無論是從配音員本身或是其他閱聽眾，大家應該要保持客觀，支持屬於相關的文化產業，除了鼓勵之外，也要有適當的批評。有時候原文配音好，但有時候中文配音也有它的特色。配音就像台灣的運動產業一樣，很發達、有夢想，但不受到重視。

張：其實《冰雪奇緣》主要在敘述姐妹情感，所以多半是兩個女主角相處應對的劇情囉！

張：一開始我也有試過「阿克」，所以最後決定是配漢斯。但是像主角「Elsa」或是重要角色「雪寶」，通常都是事先決定好的角色。

乙：配音工作帶給人生的影響

王：對我來說，其實也就是和朋友聊天的時候，多了一些話題可以聊啦 XD

張：配音對我來說是很棒的工作，算是志向也是事業，因為我不想從事一般的工作，希望能夠多方面嘗試。而配音這個工作非常多樣，且具有挑戰性。即使台灣目前對於配音這個產業，還不是這麼友善，但對我來說仍是人生很重要的一塊。

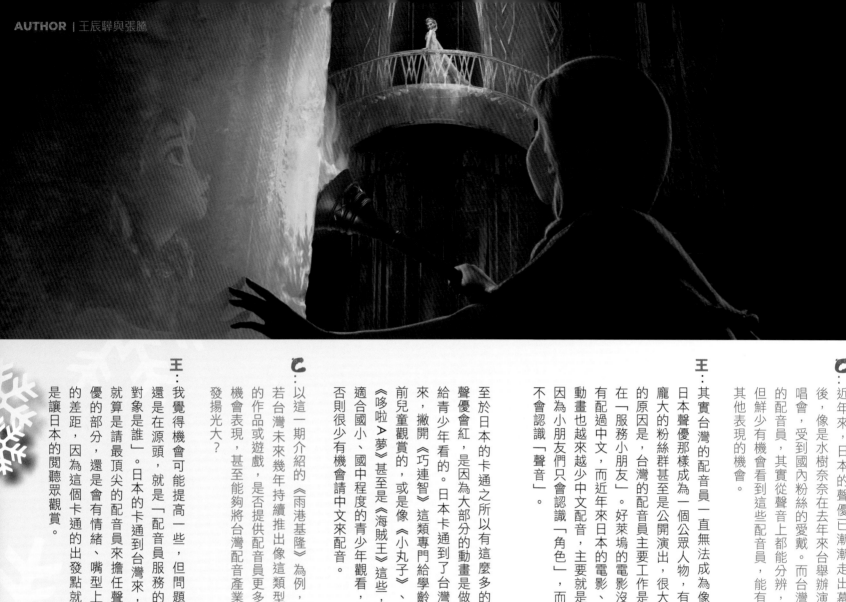

ㄷ：近年來，日本的聲優已漸漸走出幕後，像是水樹奈奈在去年來台舉辦演唱會，受到國內粉絲的愛戴。而台灣的配音員，其實從聲音上都能分辨，但鮮少有機會看到這些配音員，能有其他表現的機會。

王：其實台灣的配音員一直無法走出像日本聲優那樣成為一個公眾人物，有龐大的粉絲群甚至是公開演出，很大的原因是，台灣的配音員主要工作是在「服務小朋友」。好萊塢的電影沒有配過中文，而近年來日本的電影、動畫也越來越少中文配音，主要就是因為小朋友們只會認識「角色」，而不會認識「聲音」。

就像我配《冰雪奇緣》或是《復仇者聯盟》，其實真的很少人選擇看中文配音，而世界上動畫最大的兩個製造地，就是日本和美國，他們的聲優會發光發熱，是因為機會比我們多很多。

假如台灣的同人圈未來有機會多一些這類型的作品，事實上是有機會將配音員這份工作再發揚光大的。

張：我覺得最主要的問題除了辰驊剛剛說的「服務的族群」之外，還有一個很重要的原因是「市場」，台灣的原創產品較少，必須要有人願意投注資金、發展這個產業，必須先要有一個完整的市場，後續我們的配音工作才有辦法成功。

台灣在幾十年前，動漫還屬於非主流的東西，在當時，一個人想以動漫產業做為志向，往往會受到很大的阻礙，完全被歸類在休閒活動當中，直到近幾年來才能發光發熱。

王：我覺得機會可能提高一些，但問題還是在源頭，就是「配音員服務的對象是誰」。日本的卡通到台灣來，就算是請最頂尖的配音員來擔任聲優的部分，還是會有情緒、嘴型上的差距，因為這個卡通的出發點就是讓日本的閱聽眾觀賞。

ㄷ：以這一期介紹的《雨港基隆》為例，若台灣未來幾年持續推出像這類型的作品或遊戲，是否提供配音員更多機會表現，甚至能夠將台灣配音產業發揚光大？

至於日本的卡通之所以有這麼多的聲優會紅，是因為大部分的動畫是做給青少年看的。日本卡通到了台灣來，撇開《巧連智》這類專門給學齡前兒童觀賞的，或是像《小丸子》、《哆啦A夢》甚至是《海賊王》這些適合國小、國中程度的青少年觀看，否則很少有機會請中文來配音。

日本的動漫產業經濟結構和市場相當完整，台灣正加緊腳步追趕，未來有機會的話，像《雨港基隆》這樣原創類型的東西更蓬勃發展，甚至推出到國外，台灣的配音才能夠受到重視。

圖片提供：
台灣華特迪士尼公司

AK

KUMOI

Stella

黑語離

豪哥

Dee

C-Painter

紺菓子

拉米爾

42

RAYxRAY

飯糰魚

方向錯亂

熊之人

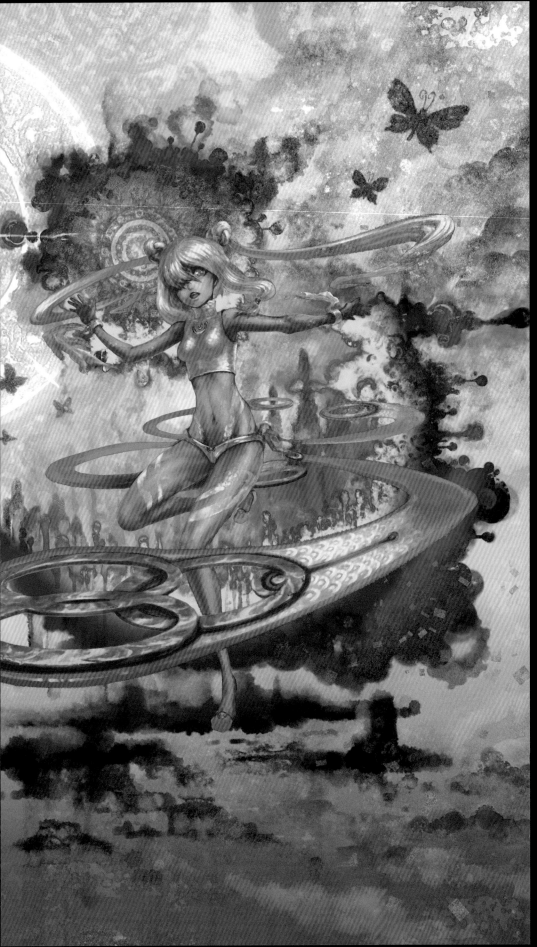

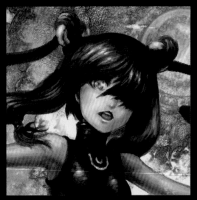

CMAZ **ARTIST** PROFILE

AK

粉絲網頁：https://www.facebook.com/akart2014
其他網頁：http://www.plurk.com/AK_art

繪圖經歷

啟蒙的開始：小時候剛好是台灣大量接收日本漫畫出版的時期，同時也有許多漫畫家前輩正在當時展露拳腳，漫畫在那個年代相當盛行。對於一個不缺漫畫刊物的小孩來說，影響自然不言而喻。

學習的過程：我在專四、專五的時候開始碰網路，也開始接觸電腦繪圖，在網路上結交了許多前輩和高手，在當時是很不可思議的夢幻體驗。畢竟在社團裡畫興趣，和了解到社會上有一群人真的能靠畫圖維生，這是學生時期的我無法想像的。到了 2003 年時偶然接到前輩介紹的案子，於是就和奇幻基地結緣，畫了生平第一份封面插畫案，直到近幾年都還很榮幸有機會持續合作，真可說一個特殊的緣分。

這幾年慢慢開始經營自己的家教授課，幸蒙學生們看得起，從學生身上學習到了許多，對於自己現在的創作幫助良多。關於繪畫創作，其實直到近半年的時間，才開始重拾學生時期那種單純的樂趣。作畫多改回用手繪處理底稿，直到上色才使用電繪，除了減少視力耗損外，切換工具作畫能保持新鮮感，同時能畫出讓自己覺得更有溫度的畫面。

未來的展望：未來無論如何希望自己能畫下去，而且用作品傳達些什麼給人們。

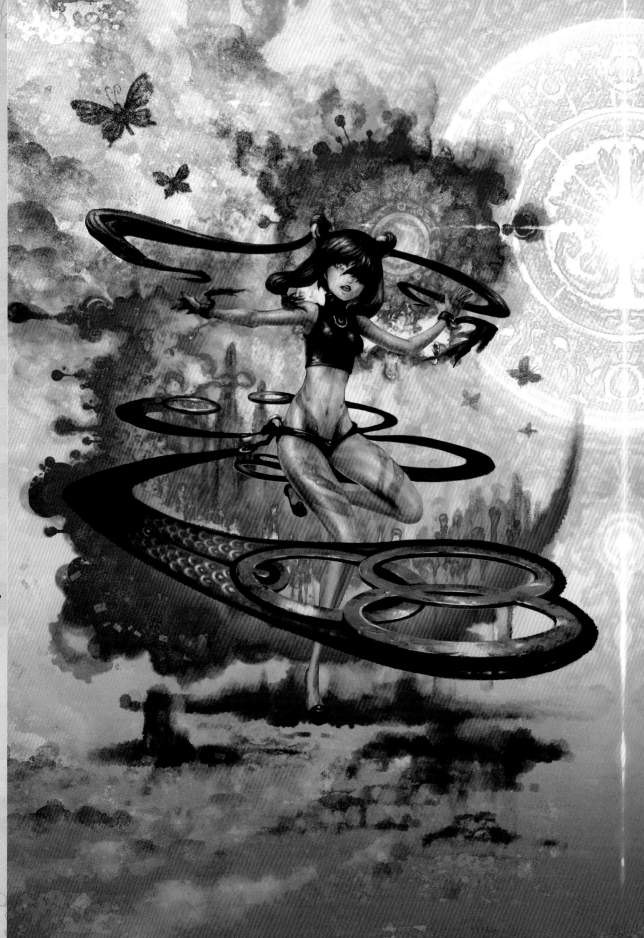

雙子・黑與白

最初只是想設計一個人物,卻沒想
到最後衍生成一幅完整的作品。由
於開頭並無任何構圖的規劃,過程
宛如蒙眼拼圖,卻還是硬畫到完稿,
最後竟有些宗教感,實在意外。

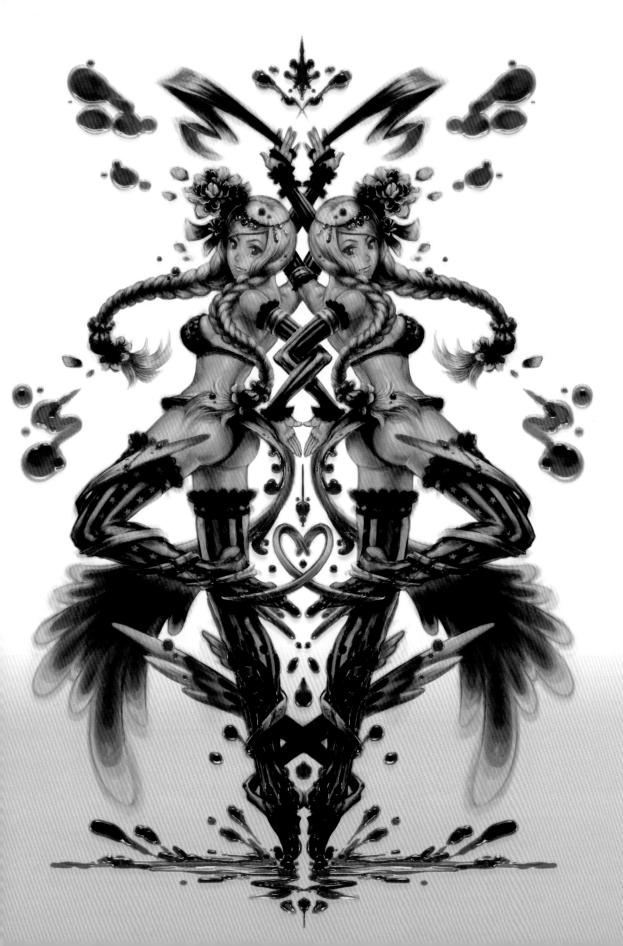

雙子 · 舞

我喜歡對稱均衡的畫面，除了利用鏡射的方式達到效果外，也借由人物肢體的交纏，做出帶有裝飾藝術般的圖騰效果，水滴液體部分也是畫的很過癮的部分。

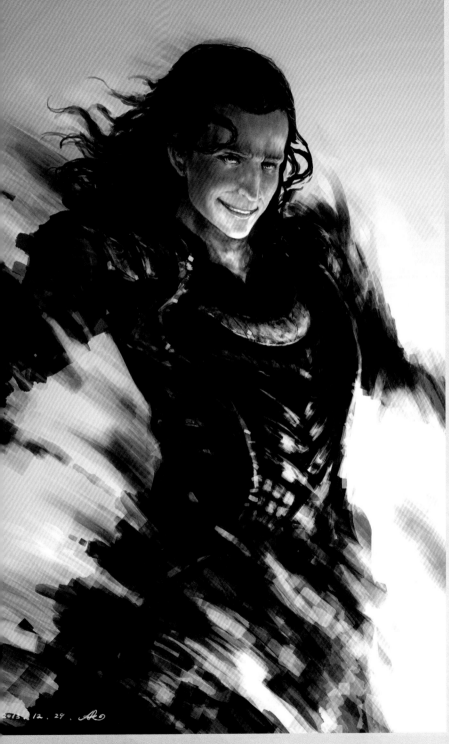

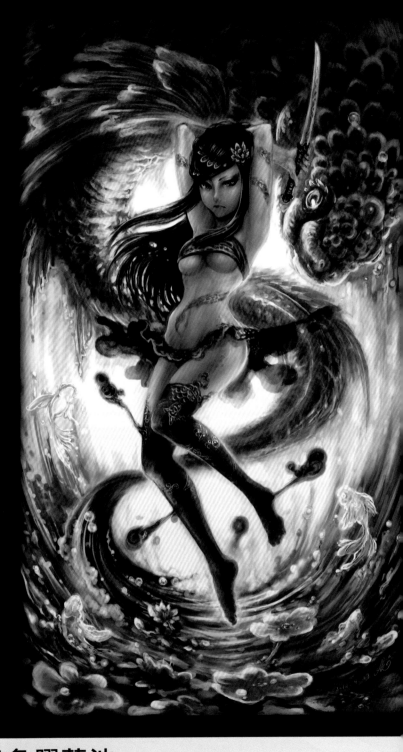

Loki

這是送給一位可愛好友的賀圖，由她選了 Loki 當主題，雖說是禮物但也給我拿來做實驗，用了寫實點的風格，加上比較隨性的筆法作畫。好在對方喜歡我自己也滿意，兩全其美。

魚躍蓮池

原先在自己的刊物《Dragon Oath 龍與傭兵之誓 概念設定集》所設定的一個女角，後來想以她為主題畫一幅插畫，就誕生了這幅作品。希望有些東方色彩，於是用了蓮花、金魚、水波等等元素。

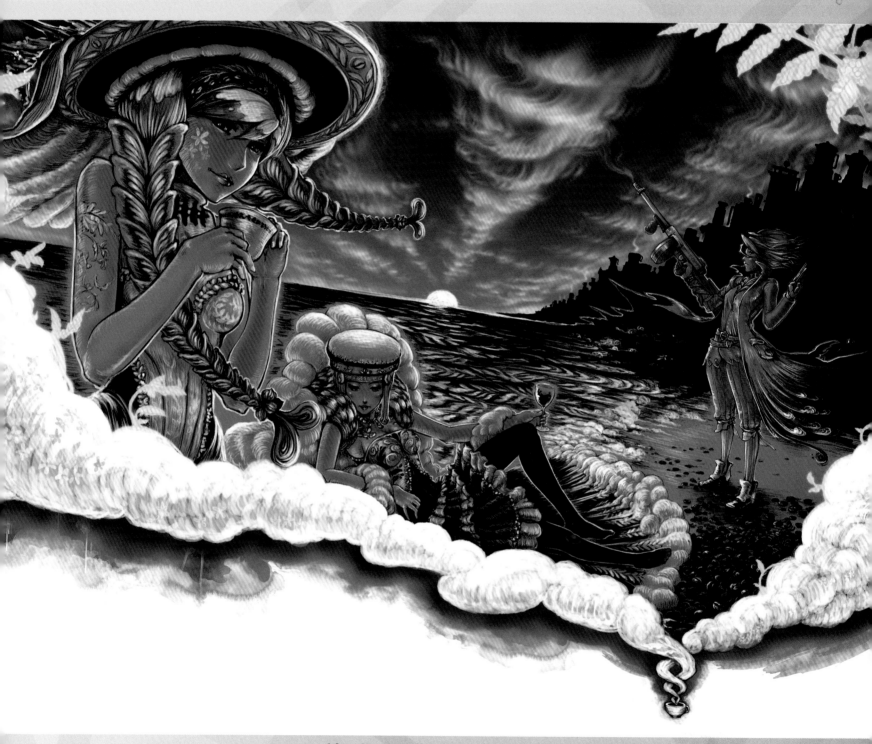

義式咖啡

這是個人刊物《Enjoying 咖啡賞味手帖 》中收錄的一幅作品，是以現代風行的三樣義式咖啡代表一
拿鐵、卡布奇諾和義式濃縮擬人化所繪製，最終覺得上了其他色彩反而少了咖啡味，於是全系列圖都
採用咖啡色系完成。

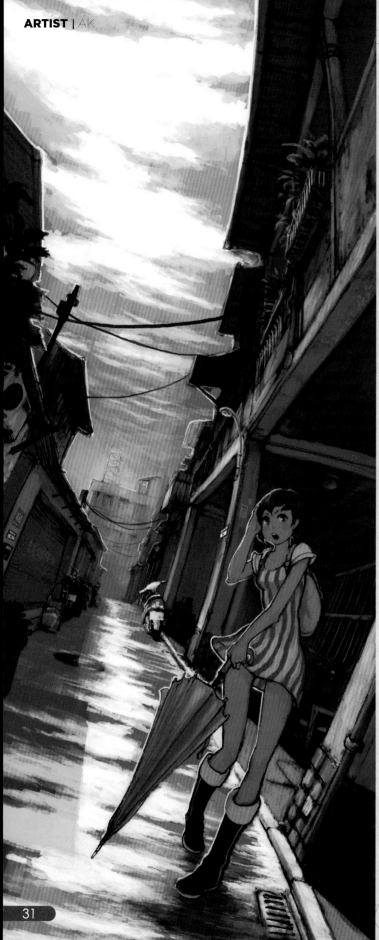

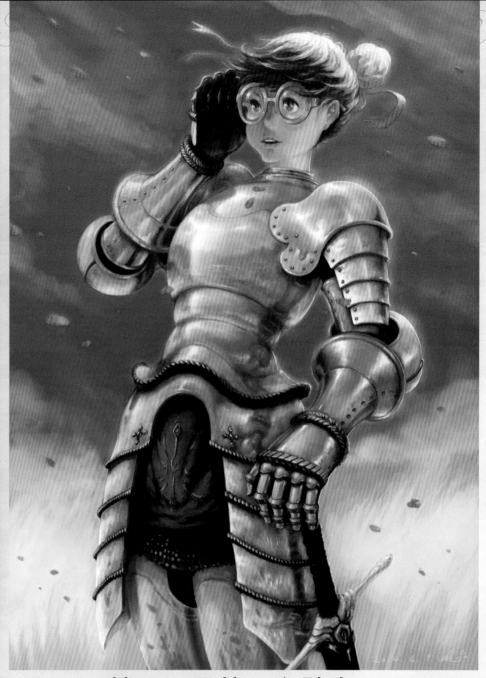

鎧甲、眼鏡、女騎士

這張作品主要是想練習畫鎧甲打磨晶亮的樣子，但練習也要找些樂子，於是加了自己喜歡的眼鏡娘元素來平衡。在鎧甲裡頭畫風景與鏡影很有趣，但對我來說實在是充滿挑戰性的一幅圖。

雨後，巷裡，帶傘的少女

生在台灣，喜歡台灣這種混亂中卻又充滿獨特秩序的巷弄，而不巧 2014 年的春季裡下著各種意義上的大雨，所以期望有個雨過天晴，能讓大家重新看待這個土地上的美好。

CMAZ **ARTIST** PROFILE

KUMOI

粉絲團：https://www.facebook.com/pages/
　　　KUMOI/294806280685269
其他網頁：http://www.pixiv.net/member_illust.
　　　php?id=1073951

繪圖經歷

啟蒙的開始：小時候看著姊姊畫漫畫，自己也開始塗
牆壁了!?

學習的過程：這一路走來幾乎都是自學，後期有去
K 大老師那上透視課，現在才開始修正以前很多的
錯誤技法。

未來的展望：希望未來的創作能帶有故事性，這是我
努力嚮往的目標。

其他：這些作品都是我平時的練習，作畫軟體也從
SAI 改成 PS，最近在測試風格，沒有自己專屬的風
格很傷腦筋，會看到我的作品風格跳來跳去，一下動
漫一下寫實，期望能趕快克服障礙。

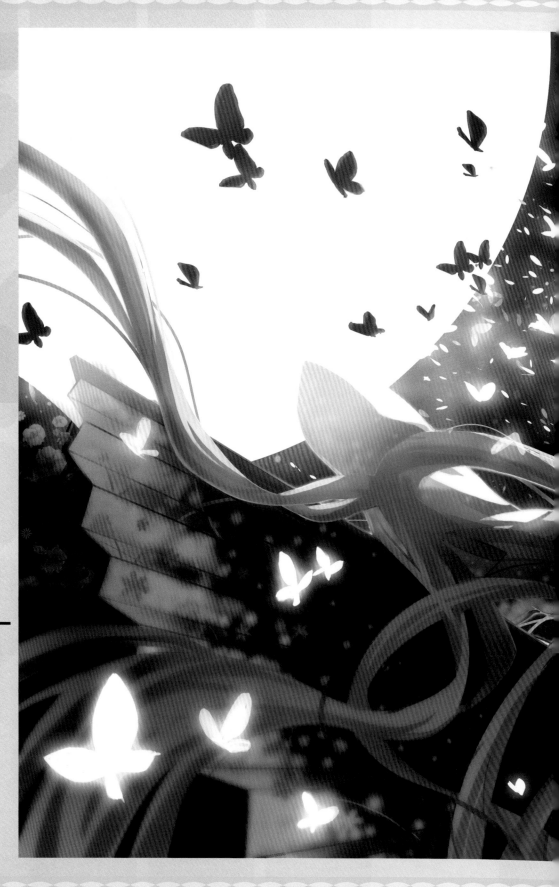

擁月

純粹是看完韓劇"擁抱太陽的月亮"的發想創作，
那時候就是想畫巫女!!! 當時遇到的瓶頸是背景星空
沒有畫得很真實，一開始決定向有點偏掉。而最滿
意的地方則是化身為蝴蝶的部分 可惜這部分沒有表
現得很明顯。

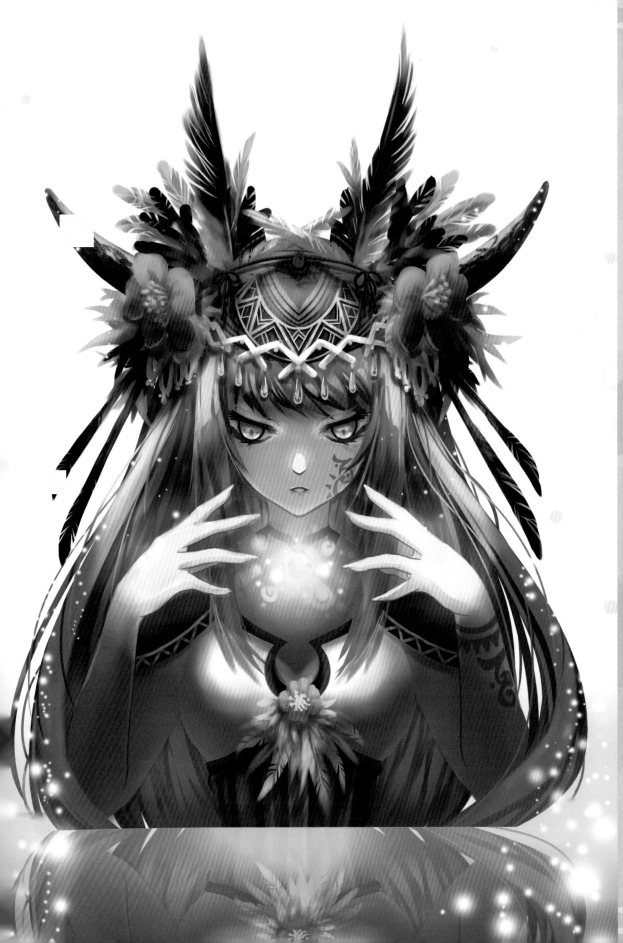

未知

想結合原住民風格，又帶點虛幻的氣氛。當時遇到的瓶頸是沒有事先考慮背景的走向，最後才拼湊，完稿張力顯得有些不足。而最滿意的地方則是頭飾打掉重練幾次 最後呈現自己還算滿意。

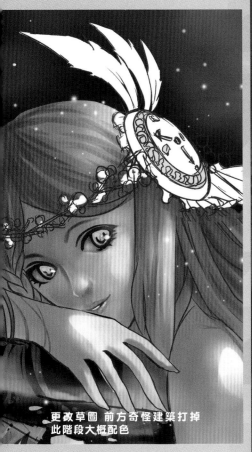

更改草圖 前方奇怪建築打掉
此階段大概配色

花雨落

最上面的圖層開一層覆蓋
調整最後的光源 整體感 完成。

想練習水景，事先簡單構圖而已，沒
想到草稿跟完稿差這麼多。當時遇到
的瓶頸是人物的明暗變化，那時想跳
脫動漫風，嘗試了比較偏寫實的畫
法，但明暗不知道怎麼上，還有要怎
麼呈現水的質感都是問題。而最滿意
的地方則是這是我目前所有創作中最
滿意的，也是我畫最久的一張，連續
兩週一下班屁股就黏在椅子上猛畫，
雖然我媽媽問我為什麼要畫水中女鬼
(笑

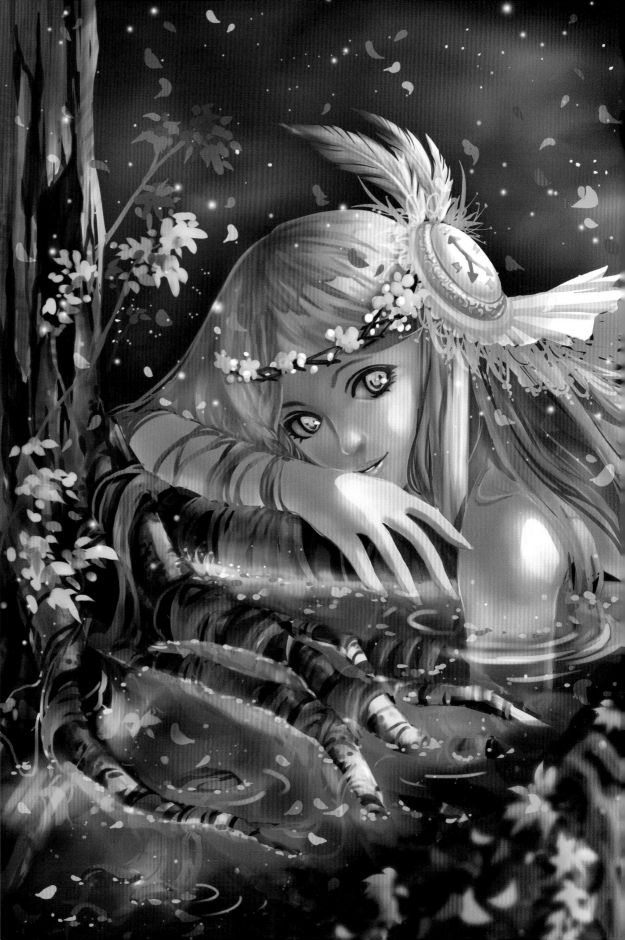

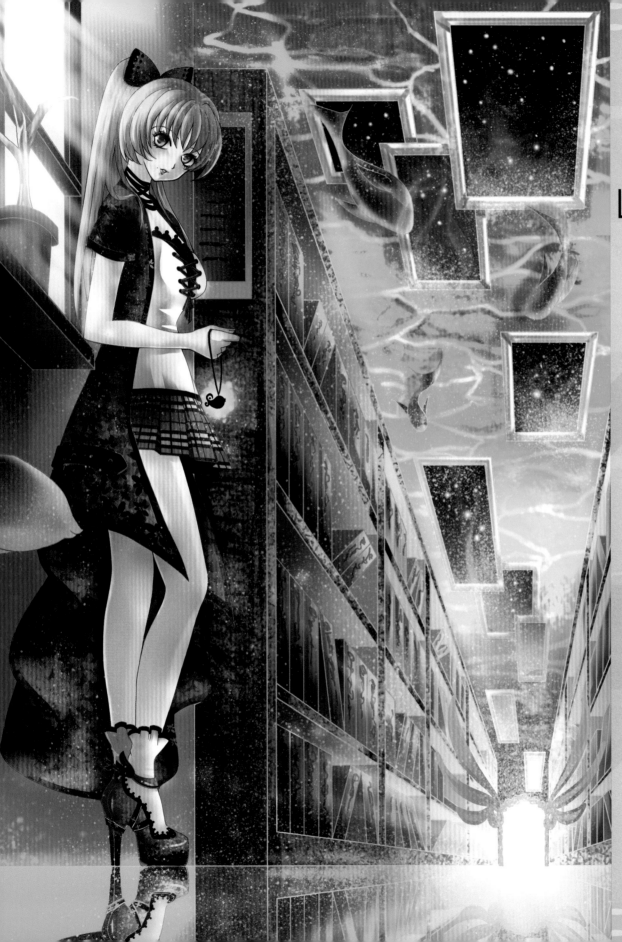

ゆめ

2011 年的構圖。這張是我第一次嘗試
有背景的完稿，雖然採用簡單的一點
透視，但光構圖就讓我吃了不少苦頭。
當時遇到的瓶頸是人物架構沒有照透
視走 很可惜。而最滿意的地方則是鞋
子鏡射的倒影很喜歡。

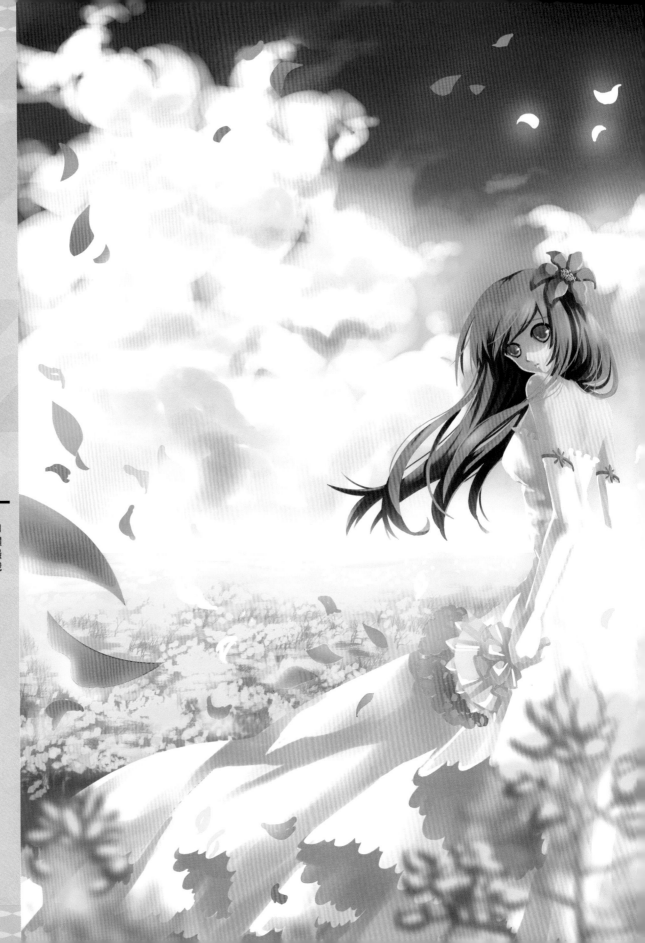

ひかり

2011 年的構圖。想嘗試無線繪完稿，
又想在有強光的地方，所以選擇花田
當背景。當時遇到的瓶頸是頭與身體
的透視沒有抓好，讓我很頭痛。而最
滿意的地方則是頭髮的層次有達到我
要的效果。

CMAZ **ARTIST** PROFILE

Stella
Chen Yui

畢業／就讀學校：東海大學日文系
個人網頁：https://www.facebook.com/Stellarism?ref=hl
其他網頁：http://www.pixiv.net/member.php?
　　　　　id=5056011

繪圖經歷

啟蒙的開始：小時候非常喜歡看卡通，常會試著把卡
通人物畫下來

學習的過程：小學三年級學習傳統水彩素描直到高中
才正式接觸動漫畫、插畫的領域

未來的展望：希望可以找到屬於自己的風格成為一位
出色有擔當的插畫、漫畫家

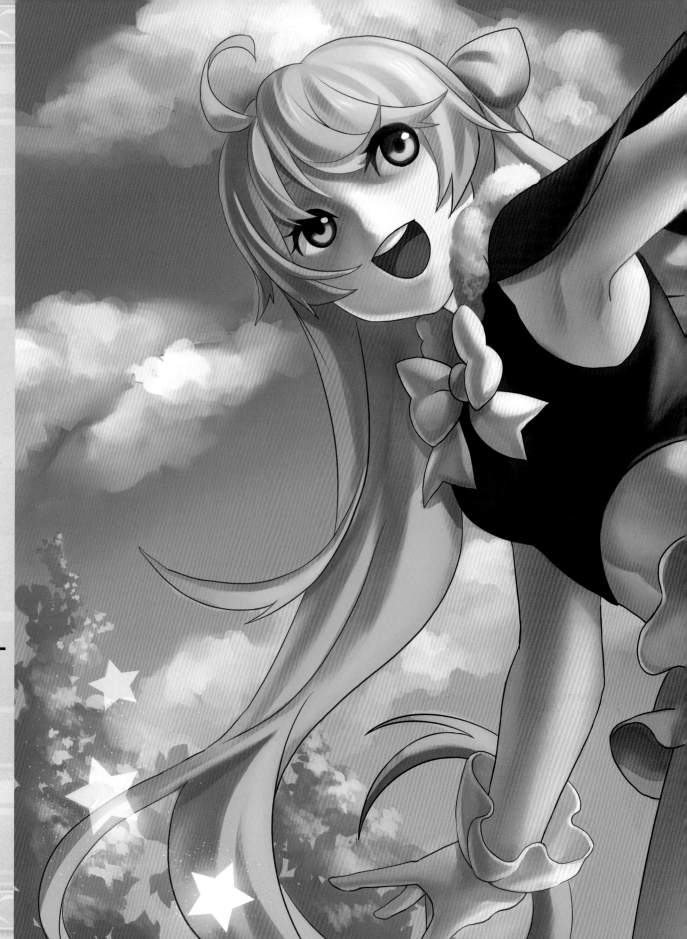

ゆめゆめ

很喜歡初音的這首描繪夢想
的ゆめゆめ收錄在社團的
vocaloid 合集中。

大法師卡德加

參加爐石戰記的比賽作品。

瑪奇

獵人真人化第二彈，幻影旅團性感的瑪奇。

お姉チャンバラ Z
|カグラ

喜歡御姐玫瑰裡的姊姊神樂所以畫了張人物
立繪。

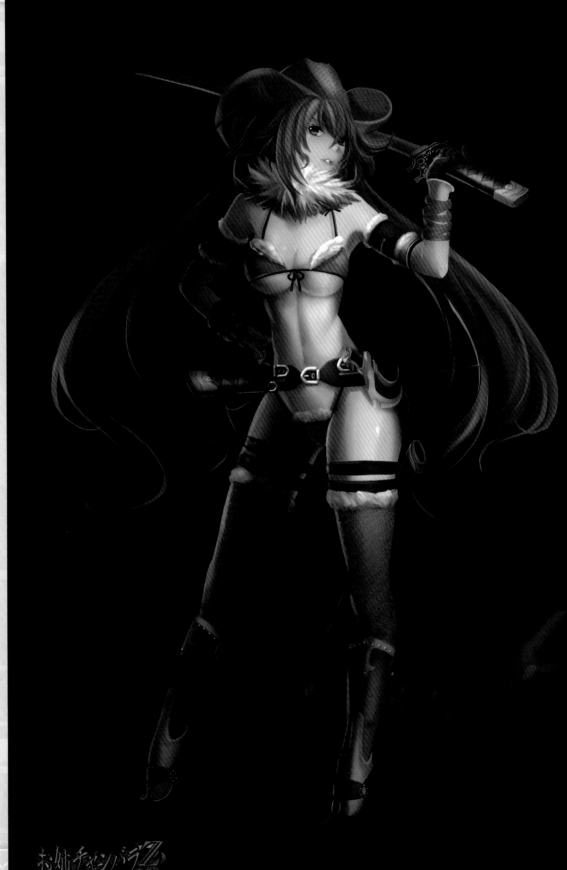

絢爛型奈奈

以花為主題 參加百萬亞瑟王的比賽作品。

|Wild beauty

這張是我第一次嘗試畫出性感的人物也是我很重要的繪圖里程碑之一。

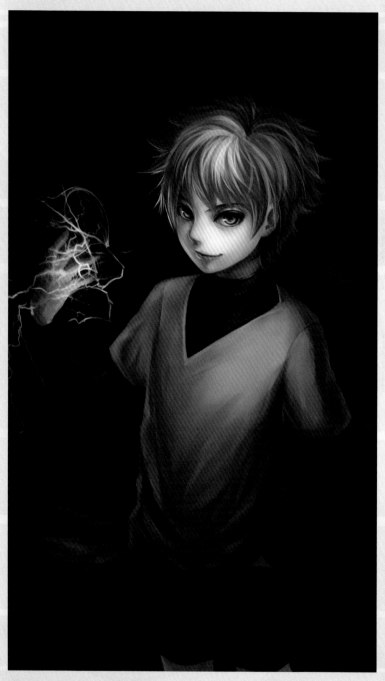

|奇犽揍敵客

很喜歡獵人裡面的奇犽，所以想以真人化的畫風畫畫看 >v<

語離.

CMAZ **ARTIST** PROFILE

Yuli Hei
黑 語 離

畢業／就讀學校：高雄師範大學
個人網頁：www.facebook.com/yuli.hei
其他網頁：Pixiv/Plurk:asdc5917

繪圖經歷

啟蒙的開始：一句：「你要學畫還是學英文？」從此踏
上不歸路。

學習的過程：嗯…不停被打槍

未來的展望：成為一名插畫家

其他：現為接案插畫家，以繪製手機遊戲、卡牌插圖
及小說封面為主。

曾出過的刊物：一些明信片跟小東西

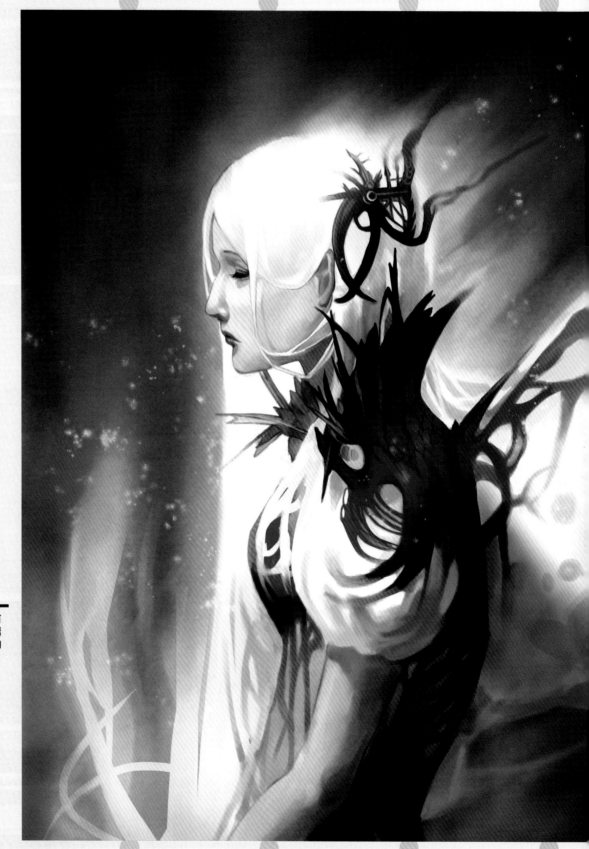

Elf

悲傷著無法被理解的悲傷，慢慢的歲月中只有
不老的回憶陪伴著的妖精。其實這張與原本構
圖上有些差距，基於實力的不足就一直不斷的
被自己簡化跟省略，才導致顯得單調。

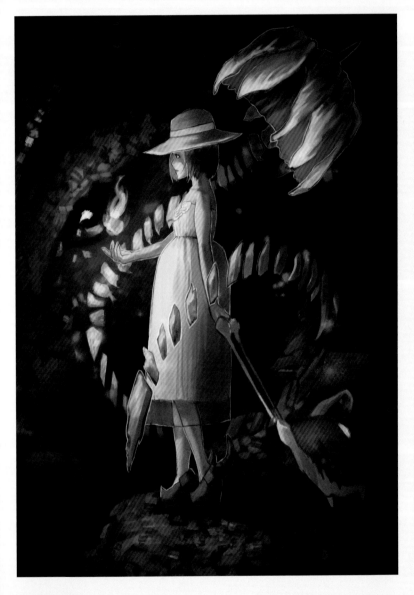

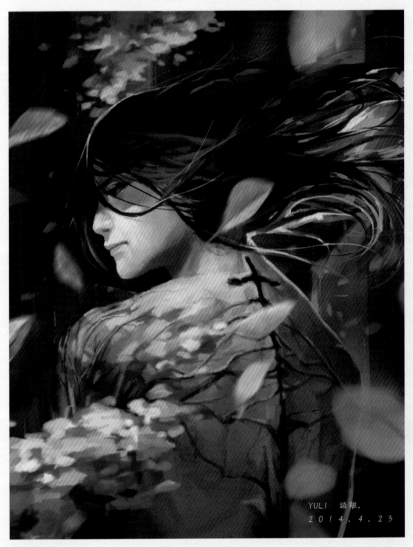

YULI 語離.
2014.4.23

幽冥

這張在構圖時就採用一種反差的方式，再搭配上黃色與紫色的對比帶出。
少女幽雅的拖著行李、撐著傘走動，但並不是走在時尚的都市，而是幽冥
的黑暗之中。

無限

畫製這張的動機是為自己的畫技感到非常的鬱悶才有了這樣的構圖。彷彿
在原地打轉走不出林裡，四周使有紛飛的葉子伴隨使自己更加迷網，同時
又憤怒著自己的無能。

Monster

想表達一種心中的難過又或是無奈，難過的是自己若是與其他人接觸會使他們
受傷害，無奈的是刺就這麼長在身上無法分離，如果注定會傷害到自己所愛，
那是不是不要接觸的好？

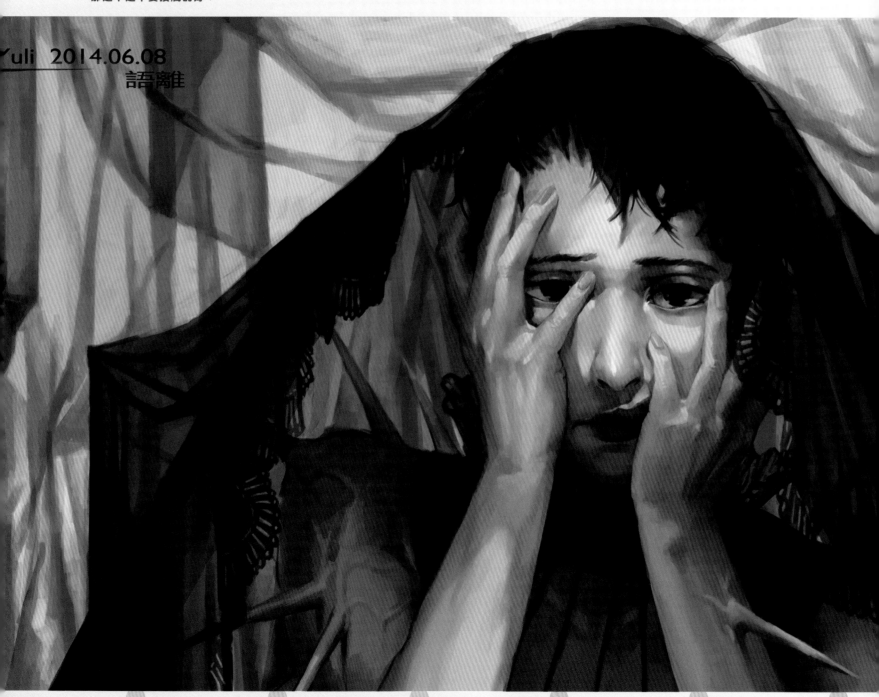

Yuli 2014.06.08
語离隹

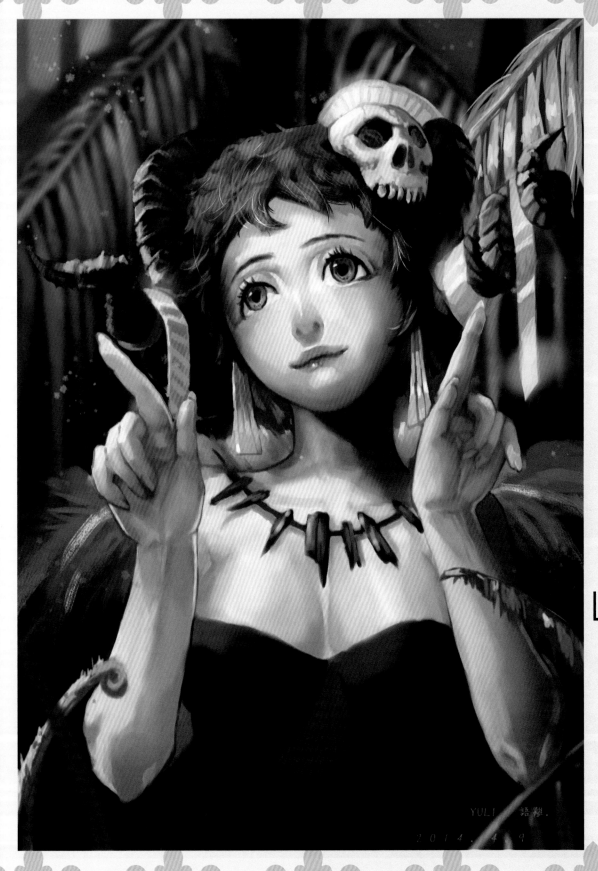

魔羯座

創作的動機只是因為網路上流傳的一段話：
「別人會關心你飛得多高，朋友會關心你飛得累不累，只有魔羯座會告訴你『人，是飛不起來的』」或許這就是我喜歡跟他們做朋友的原因吧？

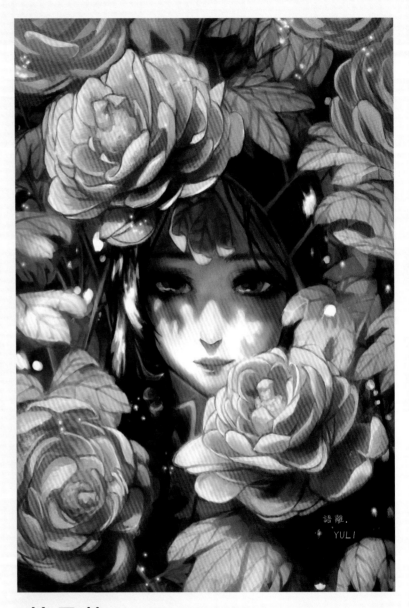

醉意

以想念作為出發。用糜爛的生活希望能灌醉自己,就只是為了短暫的忘記
那個朝思暮想她 / 他,但是當世界只剩自己的時候,腦海裡反而越來越清楚
那個人的種種…

牡丹花

大概是在 2 月左右,在手繪方面不斷的練習著畫花,而且剛好都是牡丹花,
所以才演變成在電繪上嘗試畫牡丹的效果,同時因為課程中老師教的技法,
讓我在整理色調與統調方面有所改善。

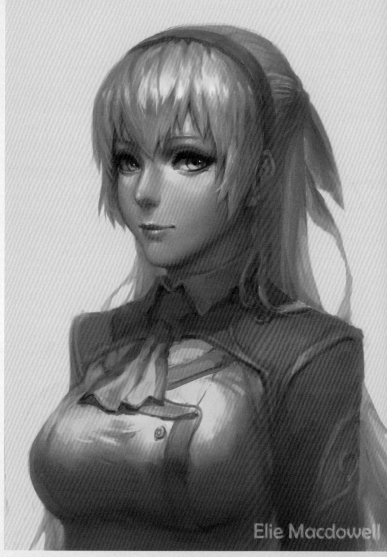

Elie Macdowell

艾莉 · 麥克道爾

過程坎坷的一張圖，被我改了好多次，這次是第五版 XD，最後決定練習看看寫實版本。過程看了不少美女作品圖參考，邊畫邊想像假如角色出在現實，會是怎樣的感覺，果然還是要氣質出眾的美女！最後的成品也算是有接近想像中的樣貌。

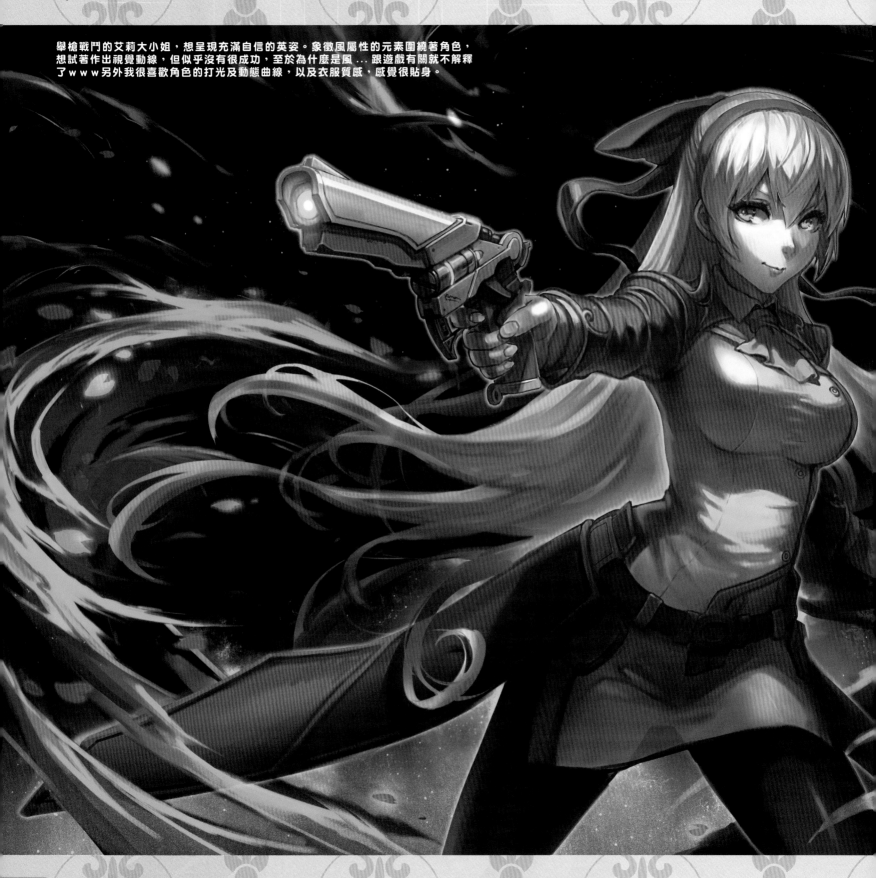

舉槍戰鬥的艾莉大小姐,想呈現充滿自信的英姿。象徵風屬性的元素圍繞著角色,
想試著作出視覺動線,但似乎沒有很成功,至於為什麼是風...跟遊戲有關就不解釋
了ｗｗｗ另外我很喜歡角色的打光及動態曲線,以及衣服質感,感覺很貼身。

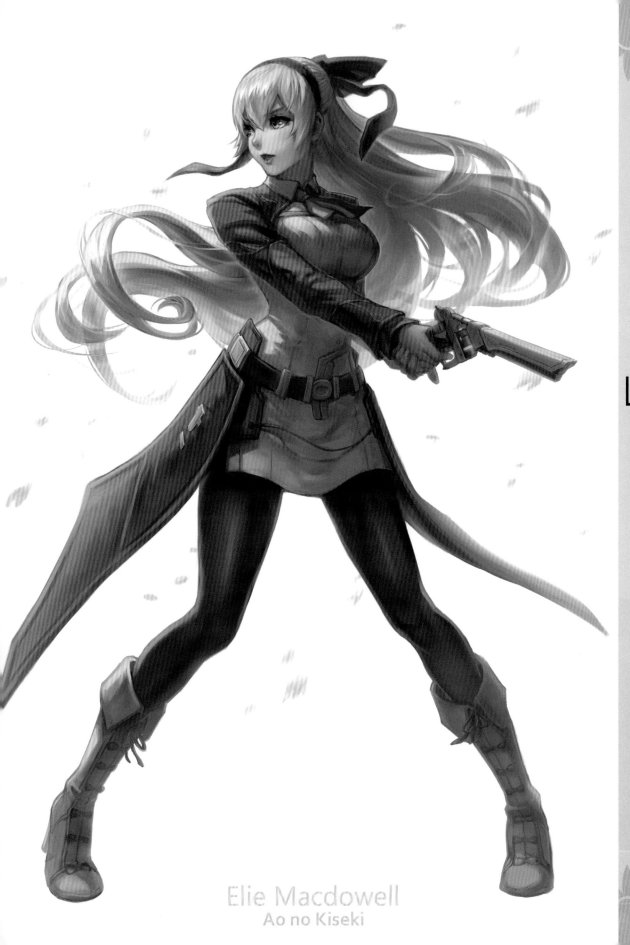

Elie Macdowell
Ao no Kiseki

艾莉 · 麥克道爾

零和碧之軌跡遊戲的艾莉，非常喜歡
的角色！所以不知不覺畫了好多張，
想表現角色優雅的氣質，以及持槍備
戰的英勇姿態。另外這張是畫法和用
色開始改變的一個轉捩點，對我來說
算是有意義的一張圖，我自己也蠻喜
歡的。

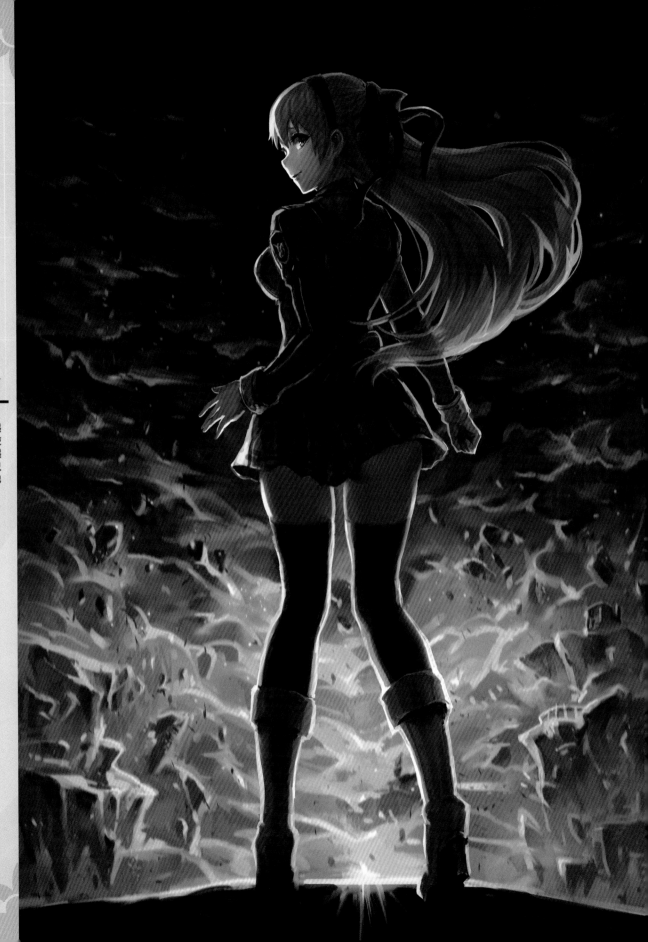

艾莉・麥克道爾

讓艾莉穿上系列續作主角們的制服，為了滿足個人私慾而畫的一張圖。起初只有畫角色，後來為了挑戰看看逆光以及整體氣氛加了背景，雖然看起來很像是想重現劇情情節，但其實只是自己腦補虛構的。另外絕對領域也是這張圖的重點。

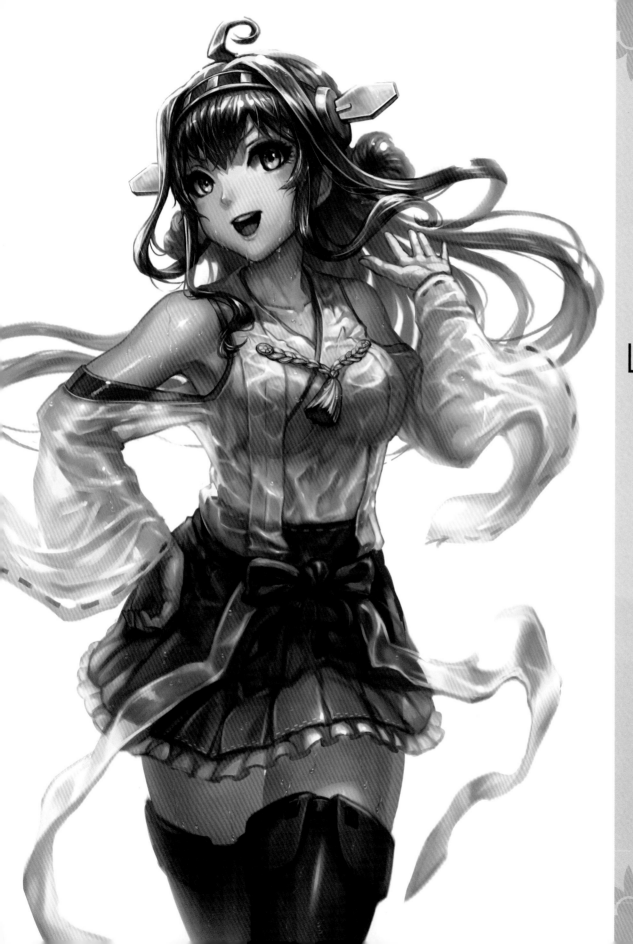

金剛

雖然一直出新艦娘，但金剛還是裡面最喜歡的角色，理所當然畫一張自己的版本。從戰場歸來全身濕透，自信地撥弄頭髮，並向提督誇耀自己的戰果。在衣服濕透的感覺以及身上的水痕注入了靈魂刻劃。

天津風小鳥

3月份接觸了 Love live，然後就徹底入坑了！其中特別喜歡南小鳥。
後來艦掘勒出了新艦娘天津風，造型上也相當喜歡，就試著讓小鳥
COSPLAY，意外地頗搭。值得一提的是衣服遵守原設定畫成半透明，
以及左下方連裝砲君改成了穗乃果的髮型（笑）。

Renne Hayworth

「殲滅天使」蕾恩

同樣是軌跡系列的角色，遭遇非常可憐的女孩，忍不住想畫一張 QQ。延續
上一張艾莉的感覺，這張也有試著思考畫面的動線，以及用色，特別在衣服
的處理上花了很多時間嘗試，希望能重現原作的角色魅力。

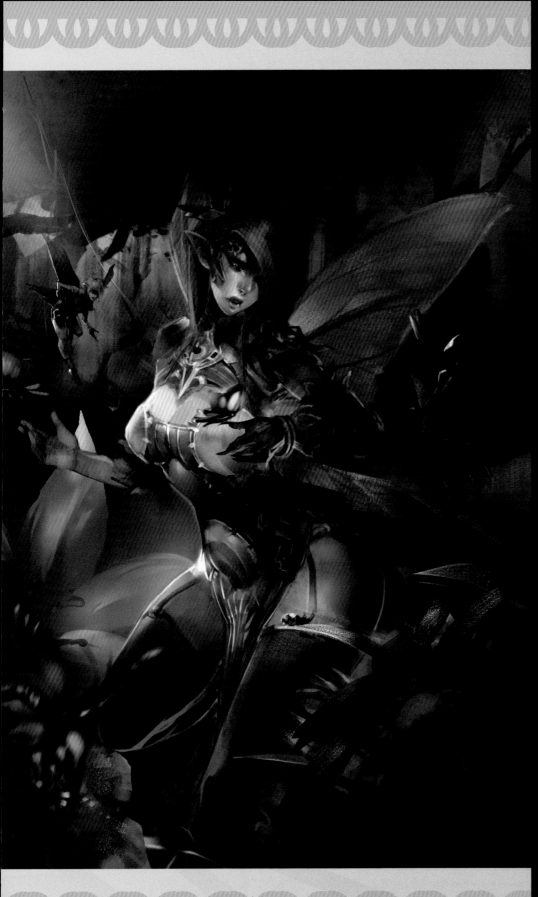

CMAZ **ARTIST** PROFILE

D e e

迪

畢業 / 就讀學校：樹德科大

個人網頁：https://www.facebook.com/profile.
php?id=100001716859639

繪圖經歷

啟蒙的開始：從小就喜歡接觸各類動漫遊戲，喜歡在
課本以及作業簿塗鴉。

學習的過程：跟大部人一樣從小就喜歡畫課本，斷斷
續續到當完兵才想認真把圖畫好。

學習的過程：由於不是科班出身，對傳統媒材懵懵懂
懂，所以從電繪開始，自學辛苦也畫得很糟，進展緩
慢，直到最近上了海外的網路課程才稍微有點心得。

未來的展望：目前是利用下班後的時間畫圖，希望未
來有機會能全心投入。

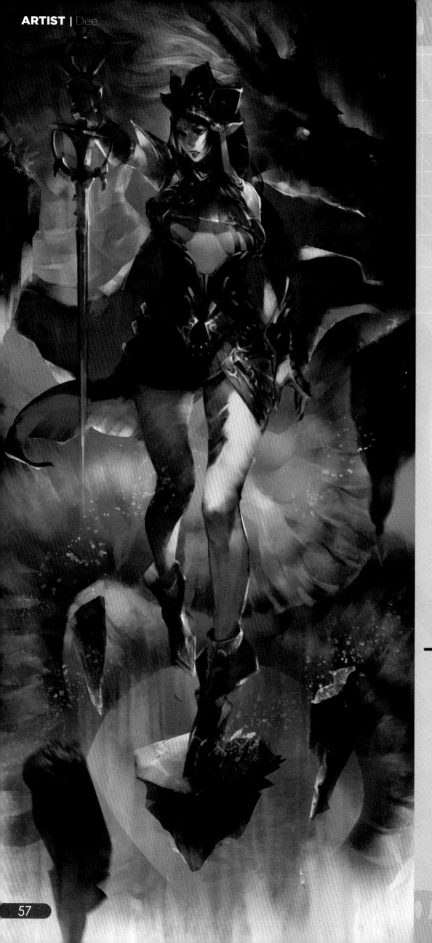

昆蟲小姐

想畫個有故事性的東西，以昆蟲發想，離家的昆蟲小姐為主加上 2 隻勸回的護衛來增加畫面的故事性。主體的造型設計是當時遇到的瓶頸。而最滿意的地方是主角與隨從互動交流的感覺

唐三藏

創作的理念是主流之一的嘗試，以唐僧為題材，加上中式的龍陪襯，主要練習整體光影跟空間的掌握，仍在琢磨中。創作時的瓶頸在於設計跟配色，飽和度拿捏。而最滿意的地方則是大概是下半身。

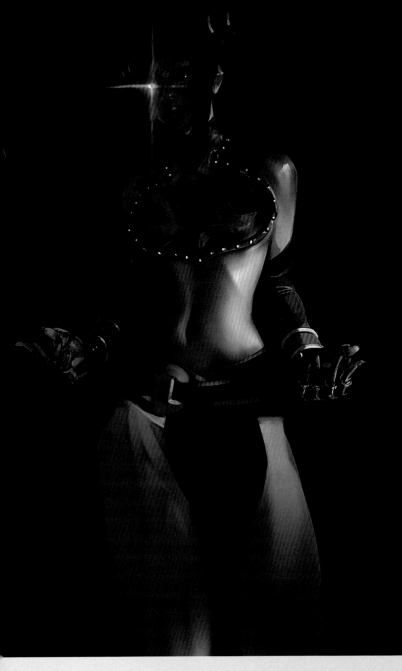

juri

街霸 4 二創。臨摹真人 COS 照片，純粹的練習，因為非常喜歡原圖的光影跟氛圍，屬於比較容易上手的臨摹。最滿意的地方是立體感。

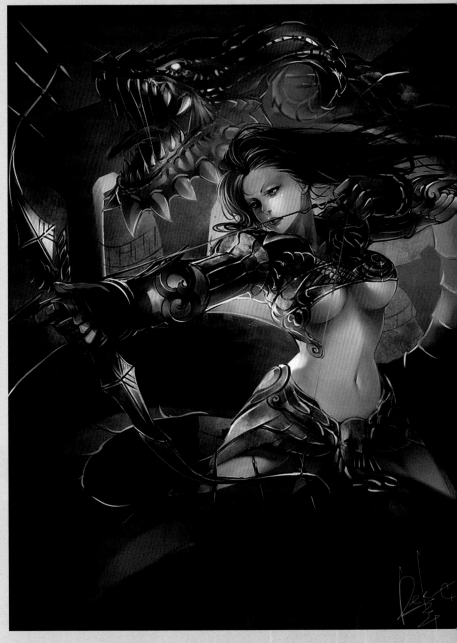

龍與弓箭手

這是我用 PT 時花最多心思的圖，最後由於技術不足飲恨收尾，跟最近唐僧那張構圖差不多，也是同類性質的掌握度練習。這張以單純透視跟弓手的指向來表現整體張力。最滿意的地方是右手的延伸。

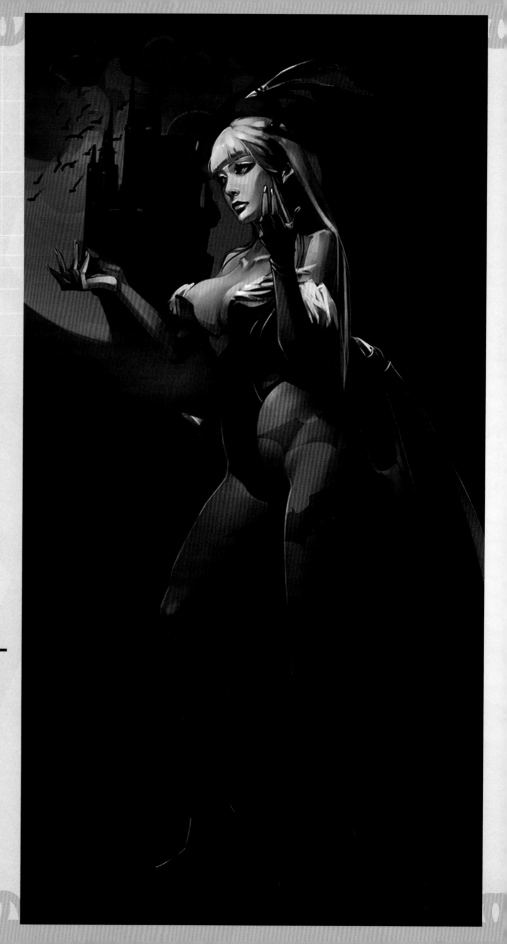

莫妮卡

魔域幽靈二創臨摹真人 COS 照片，小時候打街機最喜歡用的角
色之一，也是人氣最高之一，跟 JURI 一樣，原圖是好上手的
練習參考，光影易吸睛。創作時的瓶頸是手跟背景，氛圍。而
最滿意的地方則是下半身光影。

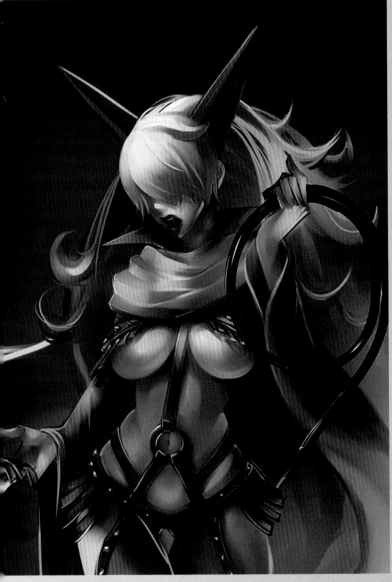

小莎蒂

海賊二創。參考模型圖片所作的練習。毫無想法的單純練習，但卻有意外的心得。創作時的瓶頸：頭髮，圍巾。

Grey Fox

這是 painter 時期作品，個人小時候非常迷特攻神諜（現已改名）尤其裡面的 Grey Fox 是個悲劇英雄，單純畫個氛圍。當時創作的瓶頸事背景跟透視，現在看來問題更大了。而最滿意的地方則是主體的肅殺氛圍。

羅羅亞

海賊二創。參考模型圖片所作的練習。海賊裡面最喜歡的角色（武士控），從頭到尾就是磨索隆的霸氣，增加帥氣值，最近又起了一張索隆稿。

創作時的瓶頸有太多了，三把刀，金屬質感，武器跟雙手的透視。最滿意的地方是整體沉穩的姿態。

香吉士

同樣是 painter 時期作品，海賊二創。參考模型圖片所作的練習，以較強的光影來表現香吉士的成熟跟沉穩，雖然畫面簡單，但以自己所畫的圖來講，算是我最喜歡的一張。最滿意的地方是右肩的光影。

CMAZ ARTIST PROFILE

konkashi

紺菓子

畢業／就讀學校：Varndean College 現在：漢科學校
個人網頁：https://www.facebook.com/konkashi827
其他網頁：http://www.pixiv.net/member.
　　　　　php?id=5561441

繪圖經歷

啟蒙的開始：自己從小便開始喜歡動漫。小時候，想過如果有一天能成為一個插畫家，便可以讓大家看到自己所創造的角色，是一件多美好的事。自此便開始學習繪畫。

學習的過程：由小學便開始學習繪畫，不過是到外面的興趣班學習。那時還不是特別熱愛繪畫，直到高中去了英國留學後，才開始直正地喜歡上繪畫。不過在英國的時候，修的也是理科（CHEM BIO‥ETC）基本上繪畫的技巧也是靠書本自學的。只是相信熟能生巧這個成語，每日努力地練習繪畫‥（當然，很希望有老師能指導）

未來的展望：自己未來是希望可以到日本發展，現在修讀日文中，今年10月會開始到日本留學，然後考上日本專門學校便是現在的目標。今年8月也會在HKCW到羅賣第一本的同人繪本，自己也只是一名新手，還有很多不懂的地方。雖然只印刷約50本，但也希望可以賣光。請大家多多指教！

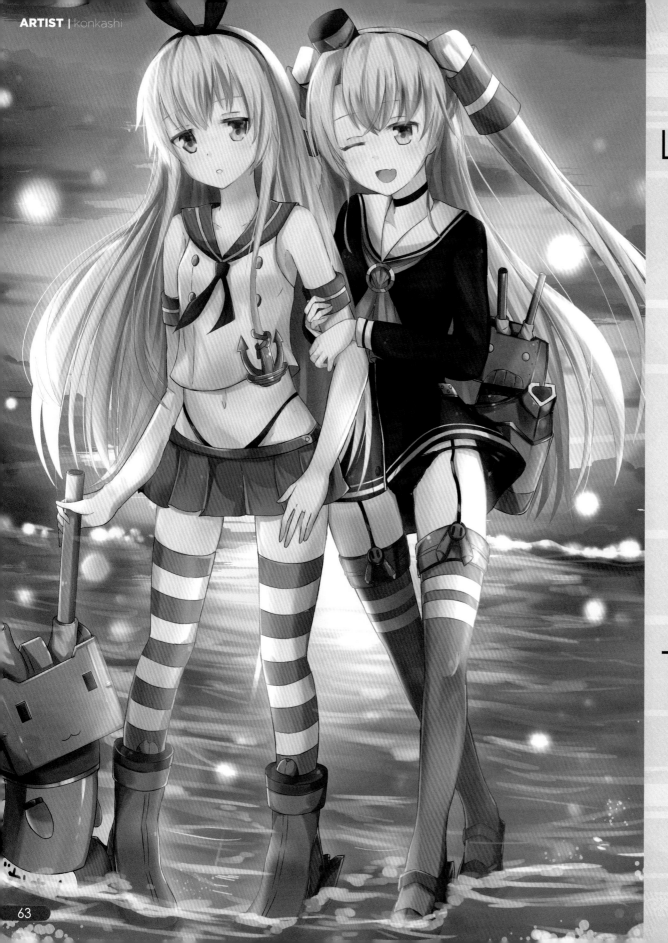

我是魔法師！

自己想創作一位看板娘。既然是板娘便要與自己的筆名有關。紺色頭髮的糖果魔法師，那便是代表着自己的筆名。另外也可以練習繪畫奇幻世界的背景。當時遇到的瓶頸是魔法少女的動漫。而最滿意的地方則是背景和服裝。

人物設定：一名魔法師，會從她的小包包掉出糖果來使用魔法。

島津風

因為很喜歡艦娘中的島風和天津風，覺得她們很可愛。另外想畫利用氣氛做出一種和諧感覺，突顯她們的友誼。當時遇到的瓶頸是島風和天津風。而最滿意的地方則是背景的顏色。

|DateALive

因為很喜歡約會大作戰,看完文化祭那一集後,發現如果喜歡的角色們也穿上女僕服
或許不錯,也可以練習不同女僕服的畫法。當時遇到的瓶頸是約會大作戰的小說。

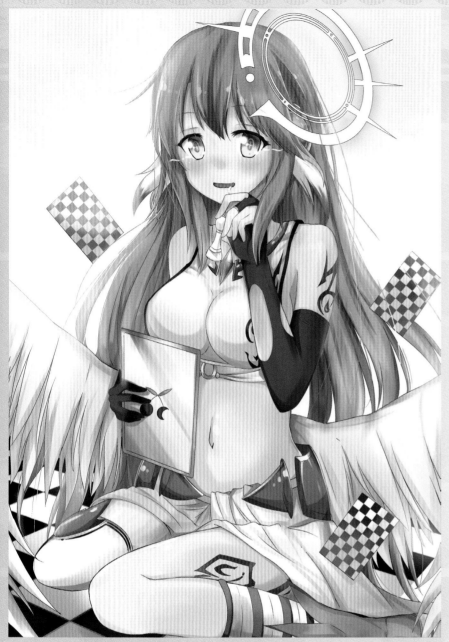

吉普莉爾

因為喜歡 NGNL 中的天使吉普莉爾,且可以練習畫坐下的姿勢。
而最滿意的地方則是腰

東條希生日

因為 6 月 9 日是東條希的生日,畫了一張賀圖來慶祝!當時遇到的瓶
頸是東條希的生日。而最滿意的地方則是頭髮。

PSO 2

想嘗試把自己遊戲中創作的角色畫出來。背景用了沙漠，想做一種因沙塵而看不清的效果。

快樂的時光

喜歡玩 PAD。很想畫一幅有快樂氣氛的圖，便想到大家一起吃親手做的飯團或許是一件快樂的事。

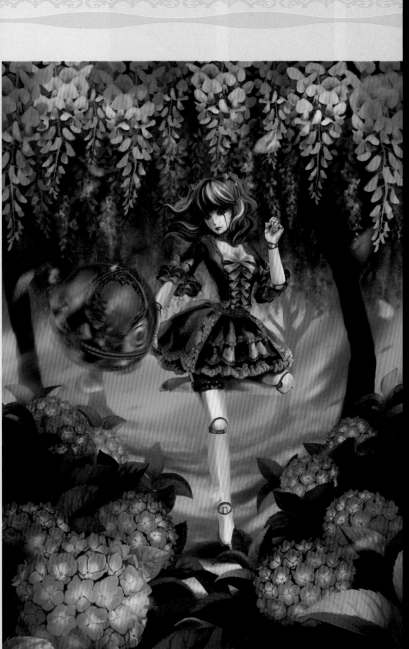

皇室貴族 - 奧莉安娜

英雄聯盟裡最喜歡的角色，喜歡到想出各種 skin 的主意，又剛好很想畫些花花草草，於是就拼在一起了。當時遇到的瓶頸是洛可可風的洋裝畫起來滿累的。而最滿意的地方則是橘色的光有畫龍點睛之效。

CMAZ **ARTIST** PROFILE

Lamier
拉 米 爾

畢業／就讀學校：實踐大學 媒體傳達設計學系
個人網頁：http://lamierfang.deviantart.com/
其他網頁：facebook – Lamier Fang

繪圖經歷

啟蒙的開始：小時候很喜歡自己畫些看似有故事背景的人物，後來受表姊邀請到畫室學素描，於是正式開始畫圖。

學習的過程：國中高中都是美術班，因為老師的洗腦曾經一度沒有 ACG 領域的作品，只往純藝術發展，但幾年下來認為 ACG 領域是個充滿樂趣的地方 XD，往後也會一直有接觸。

未來的展望：嘗試各種有趣的畫法然後變得更厲害 XD

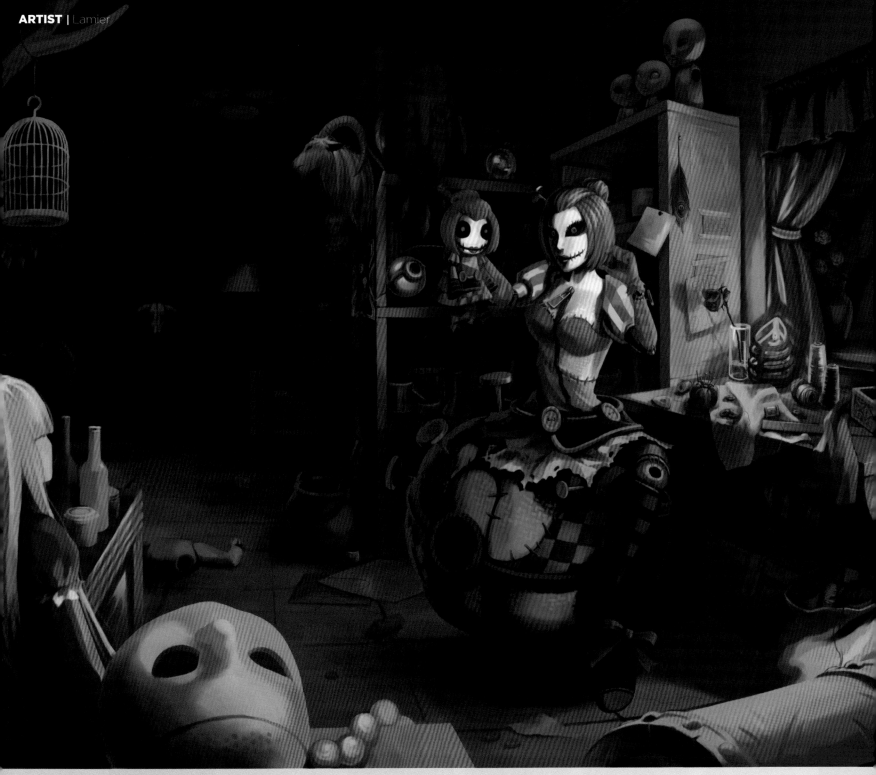

巫毒娃娃 - 奧莉安娜

受到奧莉安娜巫毒娃娃 skin 的影響,想畫些瘋狂的粉紅色,還有想練習塞了一堆東西的背景。當時遇到的瓶頸是因為想不到可以加什麼擺飾而停擺了近一個月,終於勉強把構圖畫完了,不然可能會淪落到沒畫完的圖堆之一 XD。而最滿意的地方則是桃紅色的使用、具有明顯透視的畫面。

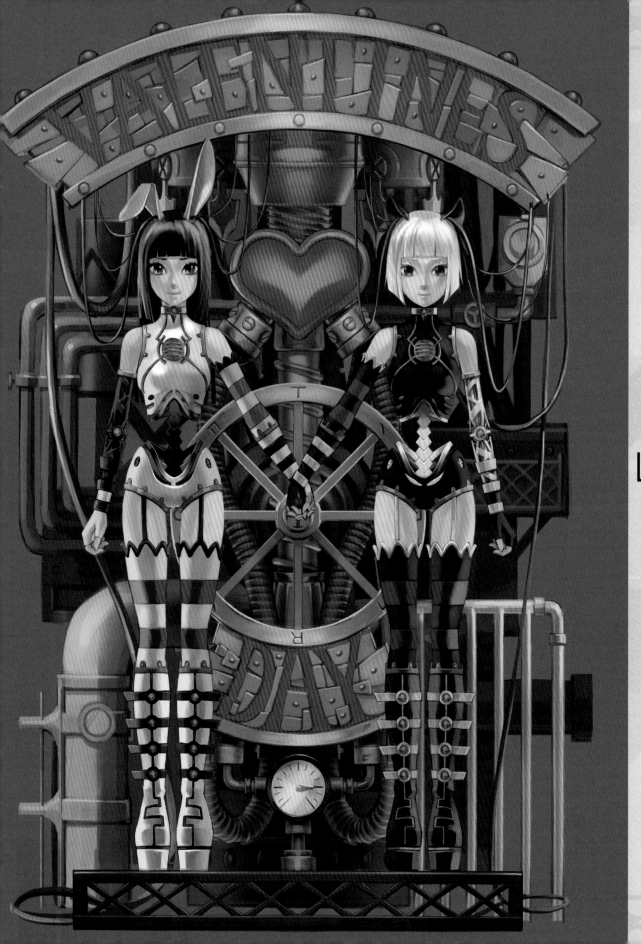

祝賀瓦倫丁之日

剛交往沒多久時跟閃光約好在情人
節一起畫賀圖，角色髮型分別是兩人
在魔物獵人裡選的髮型。當時遇到的
瓶頸是要在 9 天有上班的日子內畫
完，熬了好多夜 QAQ。而最滿意的
地方則是背景物件、角色身體設計。

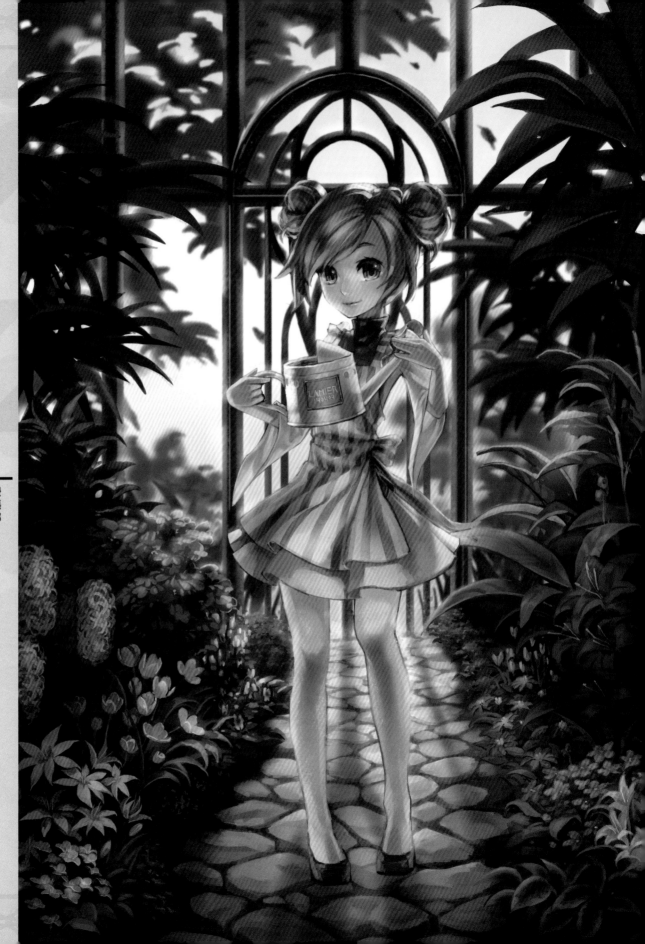

溫室的花

袖珍博物館裡有個溫室作品，因為覺
得配置很漂亮所以參考那作品畫了張
溫室圖。當時遇到的瓶頸是每種花都
有不同的畫法，都要稍微觀察一下。
而最滿意的地方則是圍裙的皺褶 XD

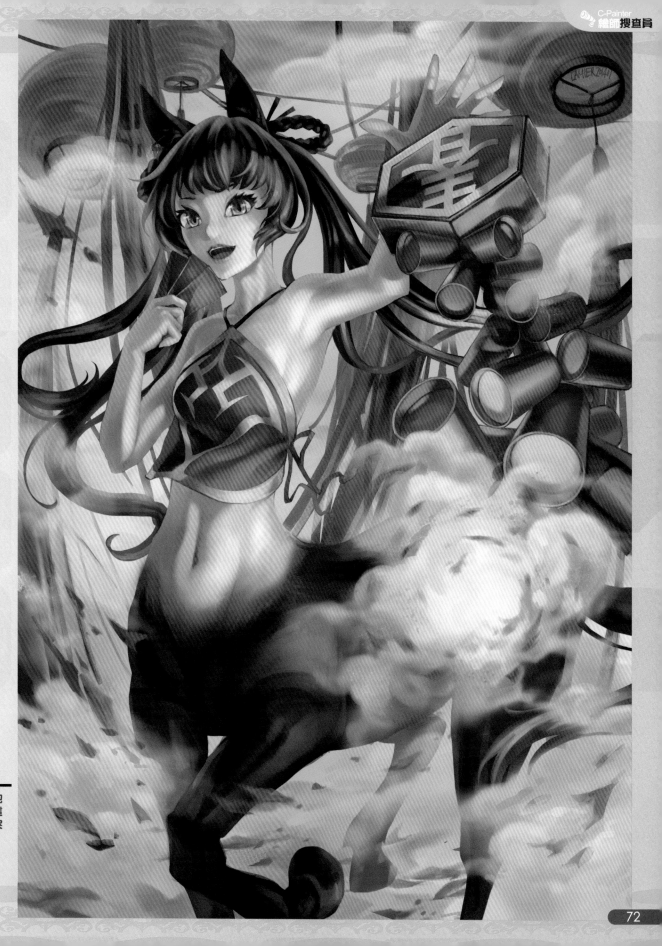

腥黏快熱

馬年新年賀圖。當時遇到的瓶頸是鞭炮爆開的樣子。而最滿意的地方則是畫這張前大概有一年多沒在碰完稿 CG，突然發現自己的上色能力進步了！

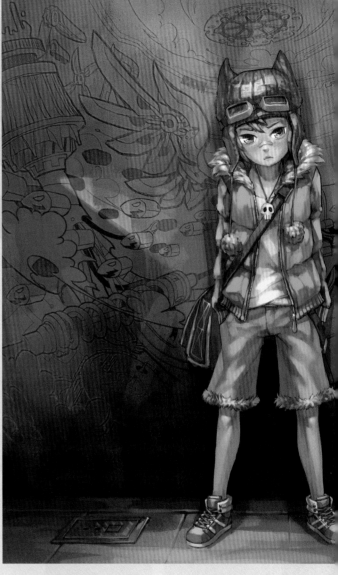

塗鴉幻想 － 死亡

在畫上一張塗鴉系列畫時，陸陸續續腦補了其他角色跟個性，這是其中一位，故事大概是被死神或疾病纏身的女孩，但卻保有原本天真率直的個性。當時遇到的瓶頸是骨頭的造形，要如何才能又像骨頭又帥，還有畫面的安排，要想很多感覺上有相關的物件塞進去。而最滿意的地方則是角跟翅膀的設計、角色描繪。

塗鴉幻想 － 機械

幾乎每年都會不自覺的畫一次戴貓耳帽的正太……。同時間也在觀察 Arnaud Valette 的作品，所以想試試看比較意識流的發想。當時遇到的瓶頸是機器人的設計很令人苦惱，以前不曾畫過類似的東西，幸好網路上參考資料很多。而最滿意的地方則是整體顏色安排。

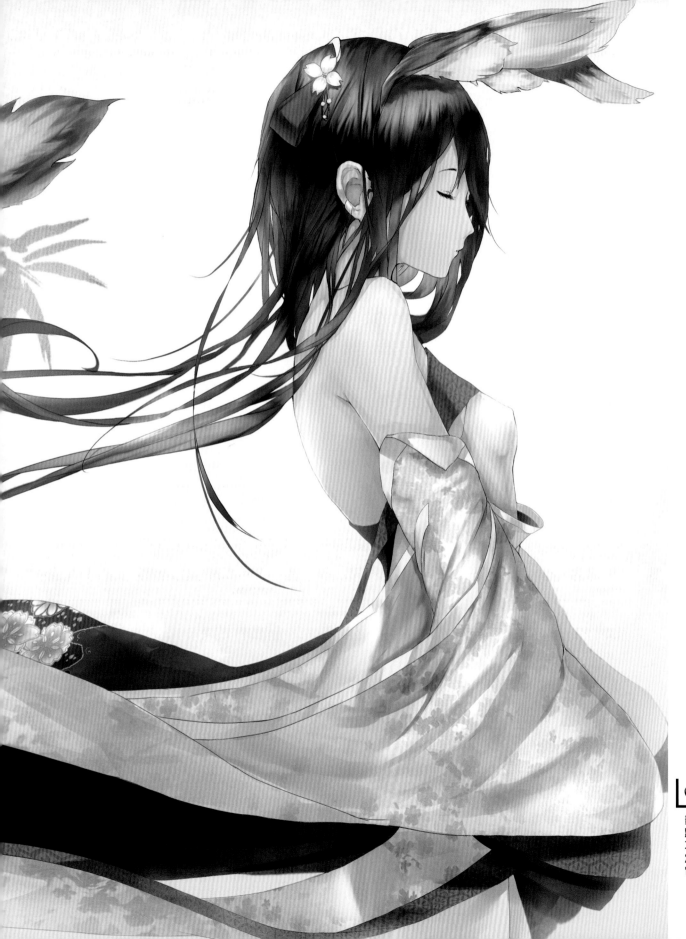

畫完一個企劃後，想畫畫有
點古風的獸耳娘。有想過獸
耳還需要人耳朵嗎？但是決
定把獸耳當某種迷樣感知器
官，而非聽覺器官。

CMAZ **ARTIST** PROFILE

4 2
施兒

個人網頁：https://www.facebook.com/42zhazha
其他網頁：http://www.pixiv.net/member.
　　　　　php?id=3878890
　　　　　http://42zhazha.lofter.com/

近期狀況

前陣子發生的趣事 / 事蹟：加入了貓咪烘焙。在班上
被人叫筆名感覺怪怪的（＃'Д'）

最近在忙 / 玩 / 看：今年開始上大學了，即將過著被
學霸和觸手碾過的生活 _(:з」∠)_

最近想要畫 / 玩 / 看：想把一些一直堆積的小說看過，
大概有十多本小說快放置 play 2 年了 (づ￣ 3 ￣) づ

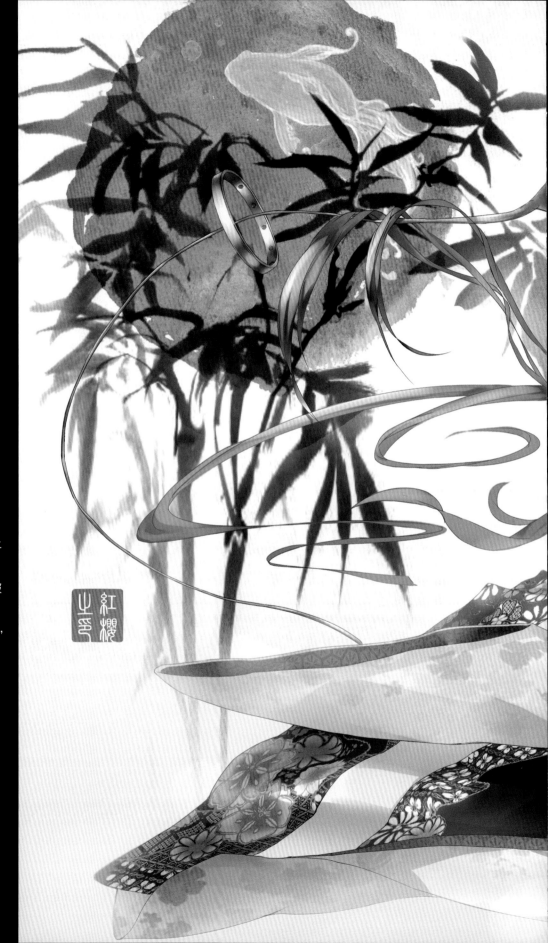

祭

想營造一種安靜的感覺，其實現
在看發現植物略突兀的。下次要
注意了。開始迷上眼鏡的感覺了

｜アスカ

看了劇場版，好棒　(・ω・)
腦洞全開，想嘗試直接用漸成來鋪色才細化的產物。

｜無題 - 作業

學校的作業圖，大家都做產品主題。於是嘗試以繪畫作品的
方式交作業，老師好像可以接受。

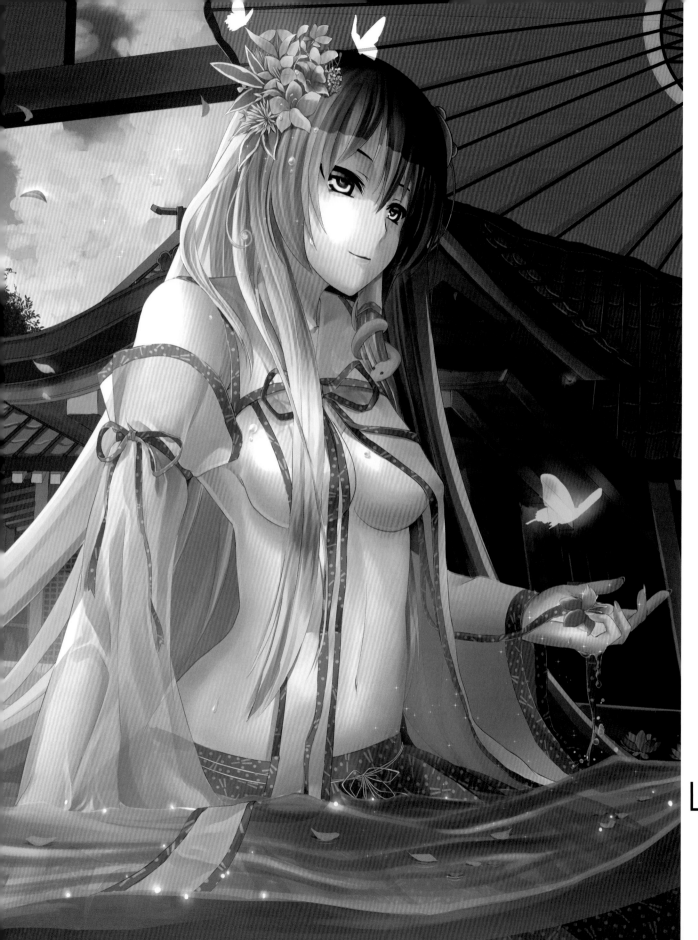

東方風神錄
- 黃昏

這張的重點就是早苗的服裝！我當時想練習的就是透明感的表現！剛好白色的服裝最適合這類型的練習 XD

CMAZ **ARTIST** PROFILE

RAYxRAY
瑞　　　瑞

個人網頁：http://www.pixiv.net/member.
　　　　　php?id=2391134
其他網頁：http://home.gamer.com.tw/homeindex.
　　　　　php?owner=frank3362000

近期狀況

前陣子發生的趣事 / 事蹟：42 莫名其妙加入貓咪烘
焙屋⋯覺得社團規模越來越大了！

最近在忙 / 玩 / 看：被朋友推坑之後開始看冰與火之
歌的影集～發現其實蠻好看的！然後發現最近好看的
電影很多⋯開始有點擔心荷包君了。

即將參加的活動 / 比賽：努力生圖希望能在之後的
FF 出個人本。

最近想要畫 / 玩 / 看：想練習 3D! 希望能跟 2D 繪圖
結合！

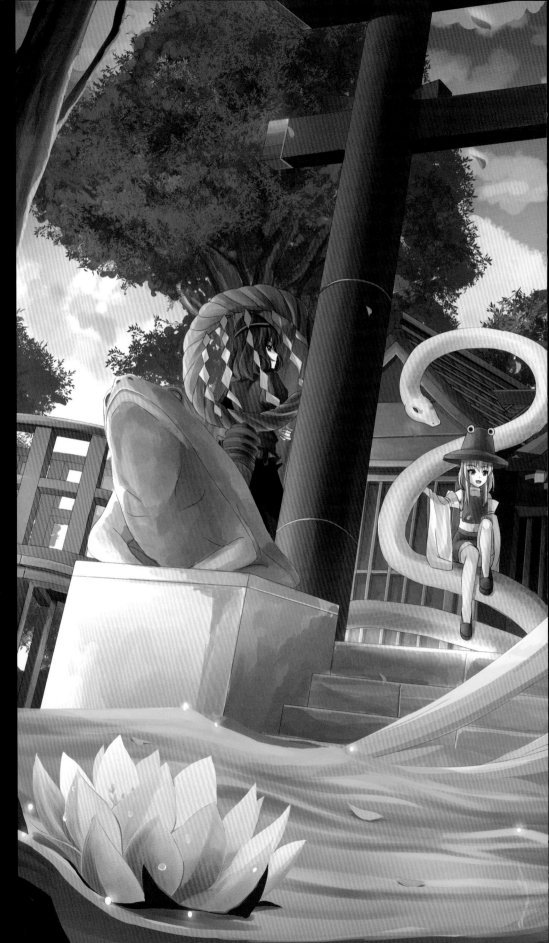

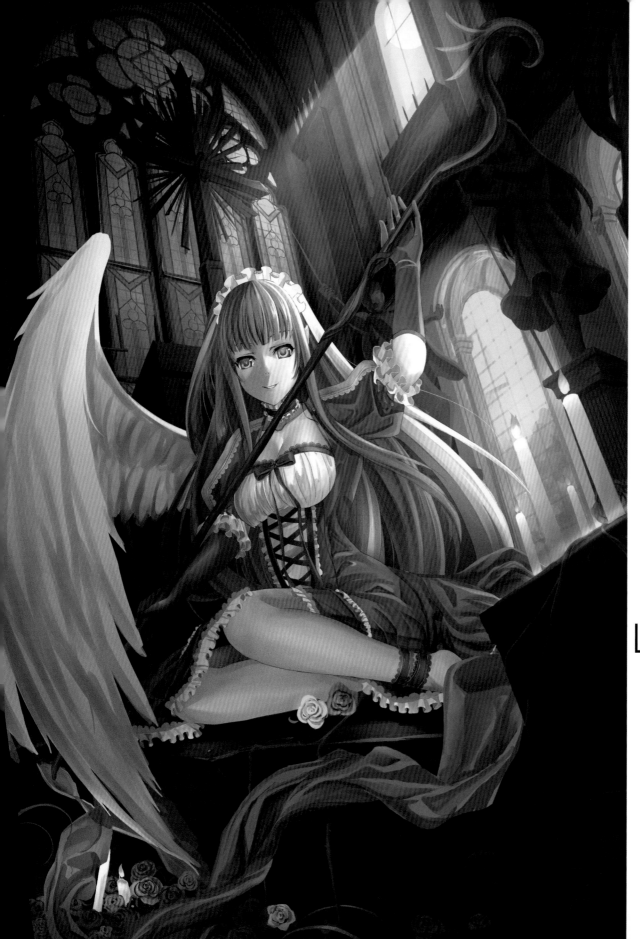

Vicwood

接受了邀稿去畫 " 妖精森林 " 的角色
設計…想說很久沒畫原創了，趁這個
時候來畫一下！只有一邊翅膀的女孩
子帶給人家一點神祕感！

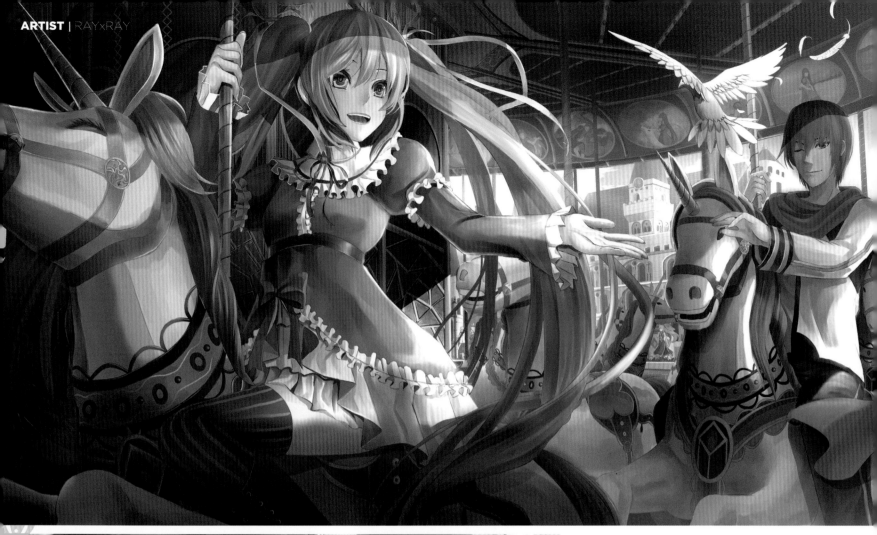

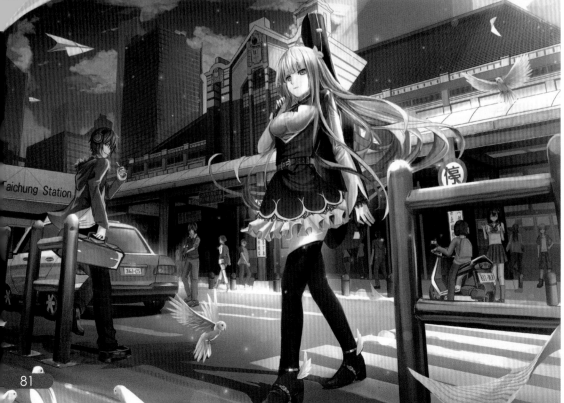

いちにち ～
a day of the two～

這張是之前被一位網路上的詞曲創作者邀請所畫的插圖，因為感覺很新鮮然後當時還有一點空閒時間就畫了～然後原來這位創作者是在國外…難怪時間總是對不上…

Violin boy &
Cello girl

這是以台中火車站為背景的作品，當初是因為系上的作業去畫的，不過發現其實還蠻有趣的！把現實的場景融入作品之中這還是我第一次呢！

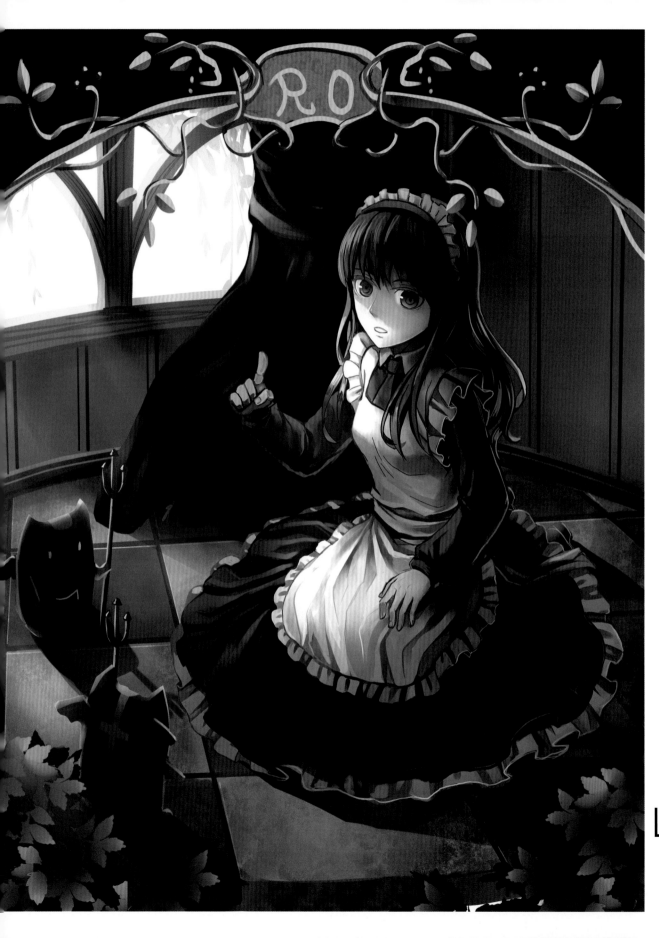

RO 魔物
愛麗絲女僕

以前打 RO 古城時最喜歡的魔
物就是愛麗絲跟小惡魔，還打了
一千多個圍裙道具。

CMAZ **ARTIST** PROFILE

F T F
飯 糰 魚

個人網頁：http://www.plurk.com/RSSSww

近期狀況

前陣子發生的趣事 / 事蹟：我的麻雀窩在頭髮裡睡著了

最近在忙 / 玩 / 看：忙漫畫 玩 UL 看排球少年

最近想要畫 / 玩 / 看：想畫朋友原創故事

羊擬人

想畫看看大羊帶小羊的擬人。

大人SETHUKO

想用雪花的概念來設計一件禮服，
於是就參加了這個 P 站的活動。

青迴廊遭遇戰

朋友原創物的創作，嘗試民族風的建築，跟人物設定。

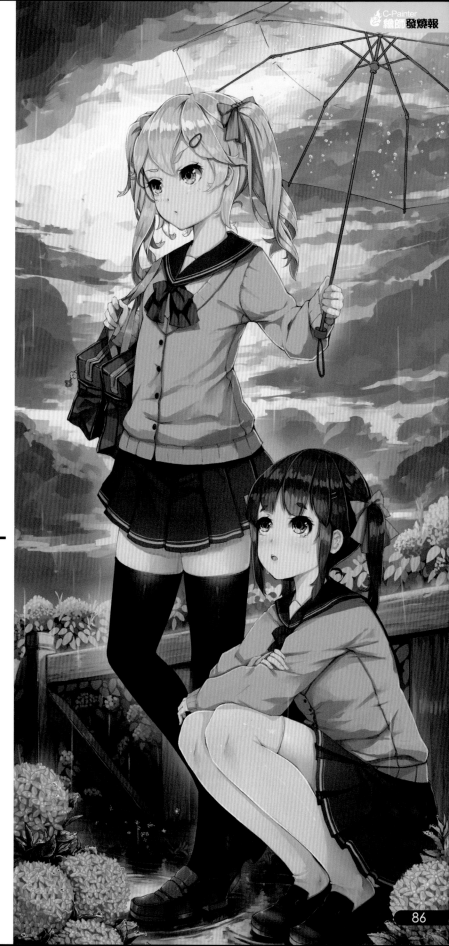

獨自旅行

在家悶久了，想起之前與同學其腳踏車遊玩的過程，讓我不禁又想出去走走。而最滿意的地方則是人物服裝。

雨過天晴

在五月這個季節幾乎每天下雨，又悶又熱，不過可以在傍晚時刻享受雨過天晴的感覺。而最滿意的地方則是背景。

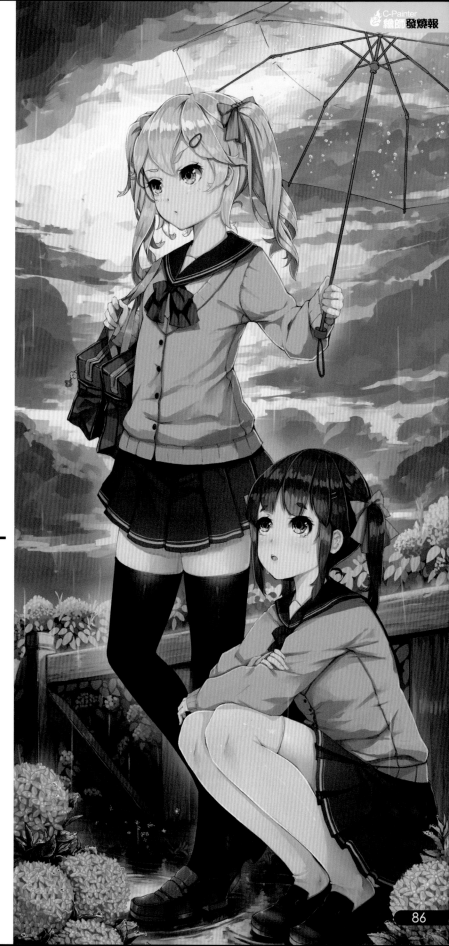

CMAZ **ARTIST** PROFILE

方 向 錯 亂

粉絲團：http://home.gamer.com.tw/creation.
php?owner=a736066
其他網頁：http://pixiv.me/a736066

近期狀況

最近在忙／玩／看：最近忙於案子的內容，導致沒什
麼時間可以畫其他圖。

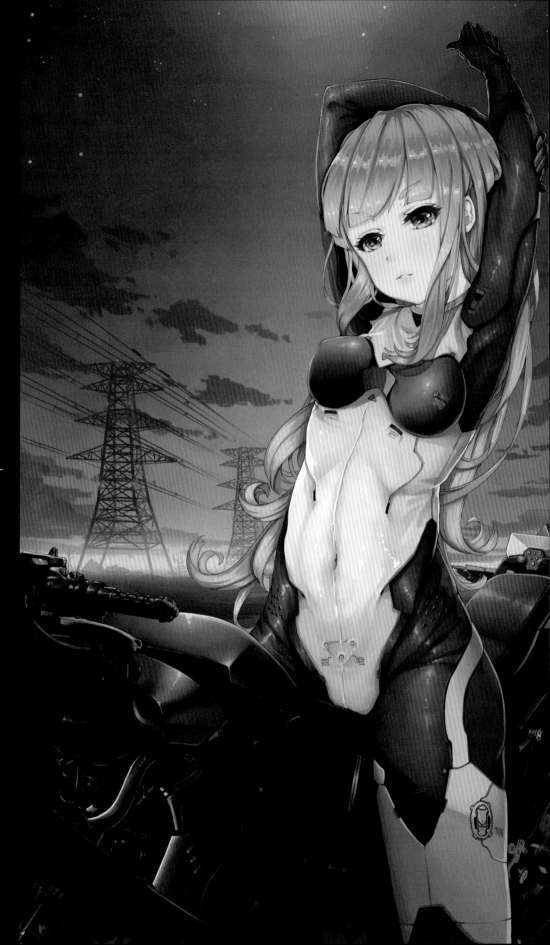

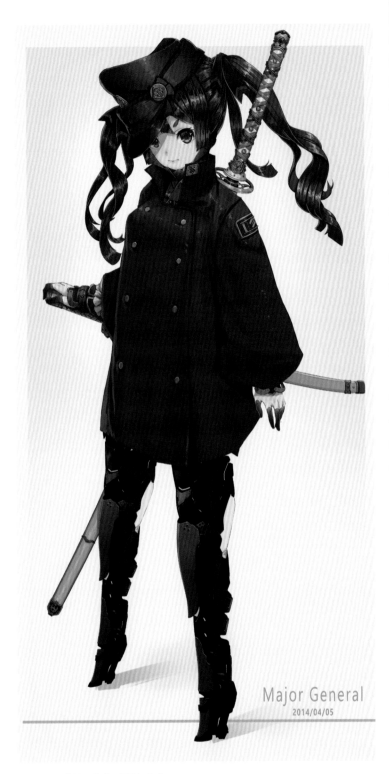

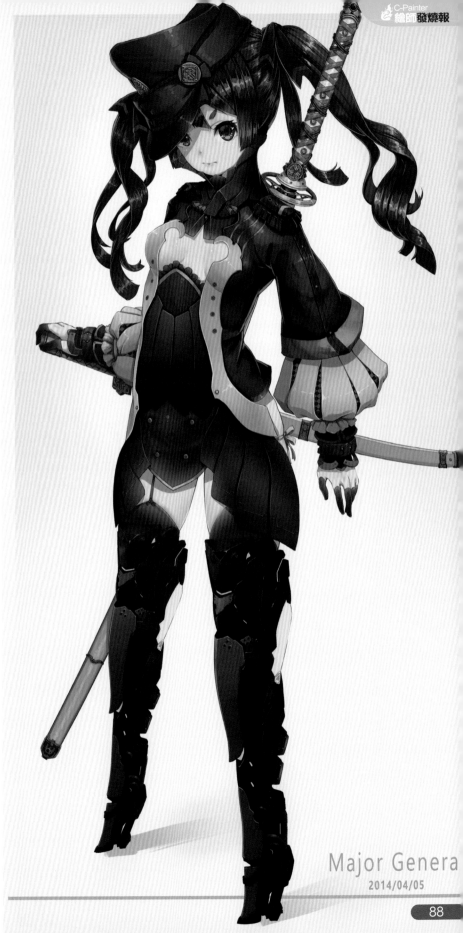

Major General
2014/04/05

納粹風格

看完二戰的電影，對於德軍的服裝有一些靈感～
而最滿意的地方則是與武士刀的搭配。

Major Genera
2014/04/05

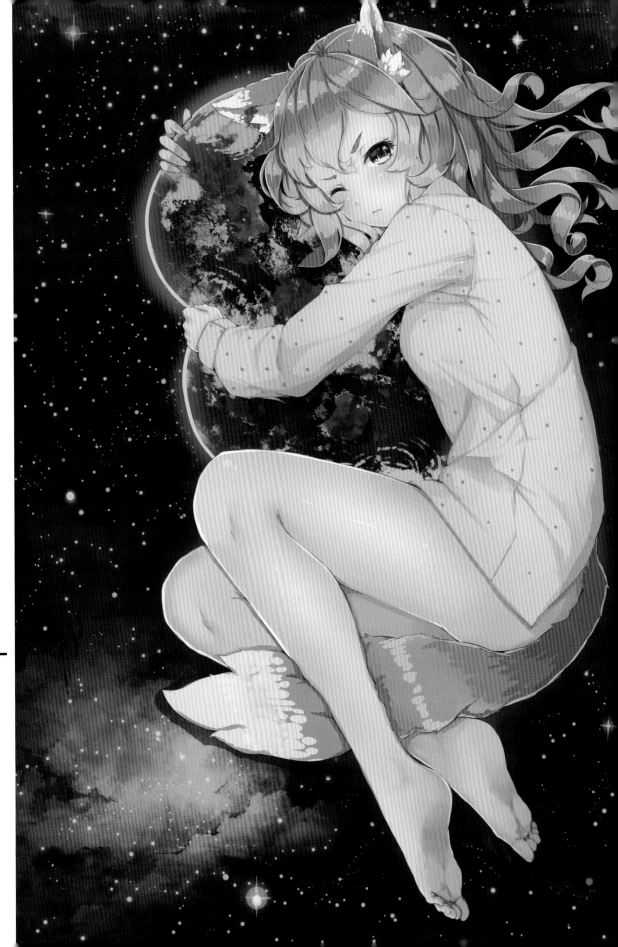

火狐

對於獸耳系列沒有太多創作，藉由這次機會來畫一張！創作時的瓶頸是那顆扭曲的地球，而最滿意的地方則是太空。

穗乃果

這在圖開始有想要畫的想法是在動畫
LoveLive! 第 2 季第一集最後,穗乃
果當時用手指著天,就在當時我就決
定要畫這張圖了,不過感覺這樣畫好
像在畫什麼超級機器人就是了 www

東條希

前些日子剛好是 LoveLove! 中東條
希這角色的生日,當天有塗鴉一張,
不過事後想想來順便把顏色重新上
過、磨一磨畫完好了,於是就這樣子
把這張補畫好了 ww

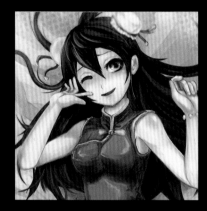

CMAZ **ARTIST** PROFILE

KUMAHITO
熊　之　人

個人網頁：http://www.plurk.com/jh80213
其他網頁：http://www.pixiv.net/member.
　　　　　php?id=465068

近期狀況

最近在忙 / 玩 / 看：最近把原本的工作先辭了，之後
打算上台北找間遊戲公司之類的。

作份固定的美術繪圖工作，希望能夠順利能夠找到或
是面試成功啊 qwq

最近想要畫 / 玩 / 看：而近期也在準備 FF24 時期的
刊物，這次是出 LoveLive! 的就是了 :D

希望進度能夠如期預定趕上 w

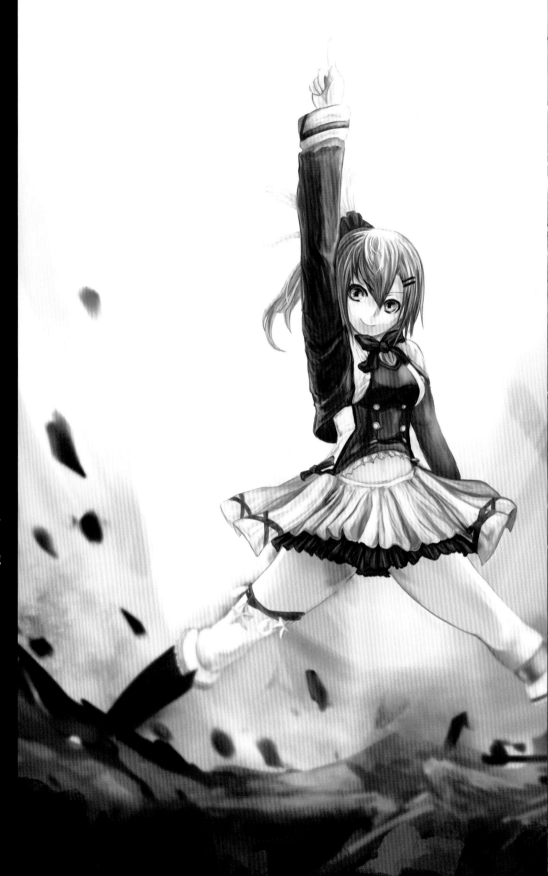

十六夜

此圖為蒼翼默示錄 (BLAZBLUE) 裡的角色十六夜,當初角色情報圖出來時就想畫一張看看了 w
這張也算是個人有段時間的作品,附上簡單的流程。雖然個人有壞習慣,作畫順序常東跳一點西畫一下,所以可能會覺得跳來跳去的還請大家見諒 ww

3. 衣服部份底色

2. 眼睛亮色

1. 線稿

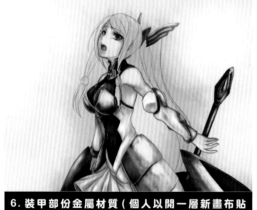

6. 裝甲部份金屬材質(個人以開一層新畫布貼層基底材質、再配筆刷來呈現)

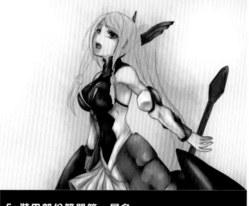

5. 裝甲部份簡單第一層色

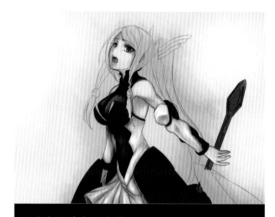

4. 胸部再亮色(強調)

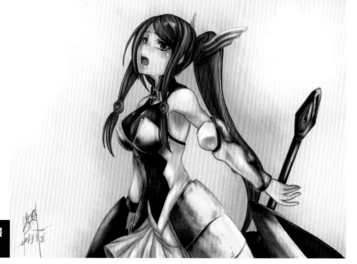

8. 最後亮色點綴以及 簽名

7. 頭髮暗色

LL x Kiss

在第 2 季 LOVELIVE! 第 6 集裡，致敬 KISS 合唱團的穿著，那時
看動畫演出這段笑到不能自我 www

而第一次畫完 LL 的 9 人全員圖竟然是這張也實在不可思議，這張圖
畫完之後有發給 KISS 合唱團的 BASS 手 Gene Simmons 的推特
上也受到不少 KISS 的樂迷轉載了，蠻多人喜歡也真是太好了 ww

Cure Lovely

『キュアラブリーは本　に無敵なんだね！』Q 娃 Lovely
真的是無敵的！讓人印象深刻的台詞，其實這張圖在本次的
光之美少女剛開播前就先畫了，這次的 Q 娃為 10 週年代表
作，整體表現也相當不錯，有興趣的朋友們也看看吧 :9

余月 Wayne

黏土人攝影天地

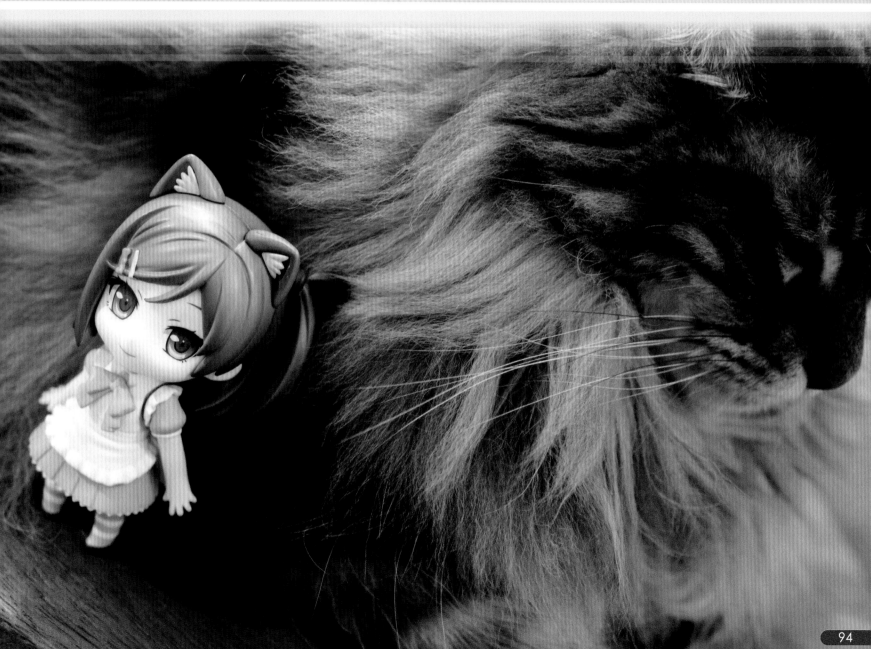

Cat 主 - 小物與貓

初期拍攝貓咪的時候簡直是惡夢,因為很難去要求牠做事,還要讓攝影師來拍,書店與網路上有許許多多達人拍攝的貓咪非常可愛做的事情時拍亮,但全部都是貓咪在做的事情時拍攝的畫面,如果把一杯咖啡放到貓咪身旁去拍攝,最好貓咪還是要在熟睡的狀態…不然一巴掌咖啡就沒了,貓毛還成拖把了呢。

黏土人與貓放在一起拍攝更是讓人一個頭兩個大,別說把黏土人放到牠身邊了,連接近牠都是有困難的,假如到貓咪有幾點共通點需要特別注意,不能使用閃光類型的補光道具(多數似乎連恆定光都禁止使用的),店內大多是昏暗甚至幾乎暗咪矇的,有些貓咪是會攻擊黏土人的…

在室內光微弱又不得補光的狀況下,只能依賴調高 ISO,但也相對的會使畫面變得粗糙,黏土人有眼睛有五官有四隻甚至可以做出動作,就像微小的人像攝影一般,沒有人會想要讓黏土人呆愣愣站在那一放就拍攝,而是調整到想要的動作以及眼神是否與貓咪有所搭配,否則變成貓咪與玩具了。

黏土人就像人們活著一般有著喜怒哀樂等各種神情,這些神情與貓咪搭配在一起時,會從原本只有貓咪的心情變為黏土人與貓咪間的心情,就算牠在睡覺就算牠不愛裡人也能夠藉由黏土人來讓畫面產生有趣的感覺。

在貓咖啡拍攝貓咪有個非常有趣的地方,人若是越專心做某件事貓就越想要接近人,拍攝時也是一樣的…我在拍攝黏土人與貓時就有貓開始爬到我的身上,甚至到後來三四隻貓也會來登山…只要牠們覺得舒服就不會允許我離開位置,我換個配件還要被貓咪罵,嘛…我後來拿吸管吹氣把牠們趕跑了(喂

Airp 主 - 看飛機

第一次帶黏土人去拍飛機時還碰到有人在拍攝微電影,一位騎著很拉風的重型機車演員拍完了片休息時,就過來我這看我在拍甚麼,當時我拍的也是初音(有自製頭飾在余月黏土人攝影集中有刊登),我就將相機拍攝的畫面給他看,結果他好像很驚訝我能夠拍攝得到這樣的畫面,還跑去拿了自己的相機過來詢問是否能夠拍攝我的相機所顯示的照片…

單拍攝飛機很簡單,若鏡頭夠長還可以再相機過遠的地方拍攝起降畫面,不過我現在主角還是黏土人,所以這張是用微距鏡頭拍攝的,黏土人與飛機拍再一起除了抓準時機還有哪些因素會變得相當重要呢?我要的畫面則是有些許雲的藍天,天氣因素會圍聚著許許多多的人,我只好將黏土人放在看不到飛機來的圍欄上,只有飛機正剛好飛過我的上方時我才能降落的地方圍聚著許許多多的人,我只好將黏土人放在看不到飛機來的圍欄上,只有飛機正剛好飛過我的上方時我才能

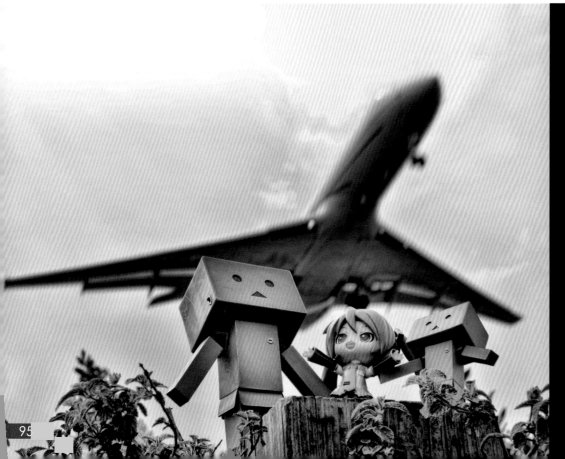

夠看得到飛機，也就是說我只有不到半秒的時間確認飛機到來並且拍攝…飛機聲音傳來的速度確實可以辨別飛機快到了沒，但是每一架飛機大小可不同，記了上一架的聲音下一架又不一樣了，這一次算是我運氣好，附近有帶著小朋友的家庭來出遊，飛機一到小朋友就會高喊「來啦來啦來啦！！！」憑著周遭小朋友的呼喊我就知道該甚麼時候按按快門（比用眼睛看還準）。

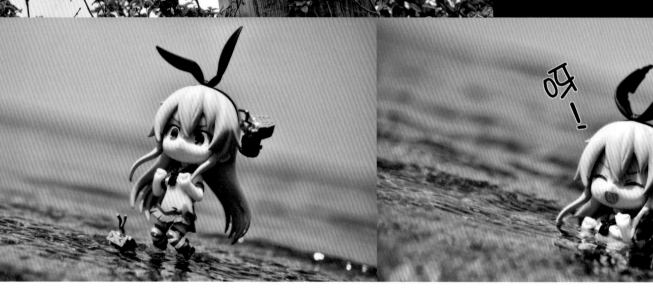

而且太快咧！

太大隻咧！

呀—！

Sea 主 - 艦隊出海

海面拍攝令人覺得不可思議，如果您正在衝浪過 Cmaz 第 16 期的話可以看到小小一張正在衝浪的初音，這次拍攝的島風海面攝影，被國外的網站轉貼來轉貼去，看著外國人用英文評論寫著說（這大概是製作出類似海面的場景以及特效等等）看得我只能…放任他們不管（因為窩鋪輝縮英溫）。倒是有日本人將我貼出的這篇所說的中文全部翻譯成了日文我真的好感動阿！

這是在北海岸海面拍攝的，位於台灣白沙灣左岸在左邊的海岸，因為是礁岩岸所以不會成為開放游水的海岸，人少的緣故許多婚紗攝影會在此拍攝，當然我也是因為這個理由選擇此地。

拍攝這樣的作品最重要的就是固定了（不固定一定會被沖走，不是開玩笑的）如何固定？是否有甚麼特殊的道具呢？答案就是黏土人所附的底座啦！黏土人的底座是非常適合海面拍攝用的固定道具。

最後是調整黏土人的高度以及鏡頭的高度，貼近海面一拍就像剛剛好在海面一般～當然失敗的機率非常非常高，會因為一張照片損失數萬的鏡頭也是時常發生的，請務必做好心理準備。這樣的方法是否可以應用到其他東西呢？其實戰艦模型等任何靜態小物都可以用這種方法拍攝海面的作品喔！只要固定得穩當接著就自由發揮啦

不熟悉海水的人要在海面拍攝十一定要注意幾個問題，海水漲潮的速度是非常快速的，還有就是一些雜七雜八生物繁殖的季節不要隨意碰水拍攝，因為水面比壽喜燒吃完後當鍋上的渣渣還要厚，拍攝的水質也會因此受到干擾，而且是相當大的干擾喔！（黏土人碰到會很臭很黏務必要小心，我沒感覺只是水草，還有就是水草，水草或許感覺只會有一點點不會影響拍攝是錯誤的觀念，水草生殖的旺季可以讓一片海岸邊變成綠色的。

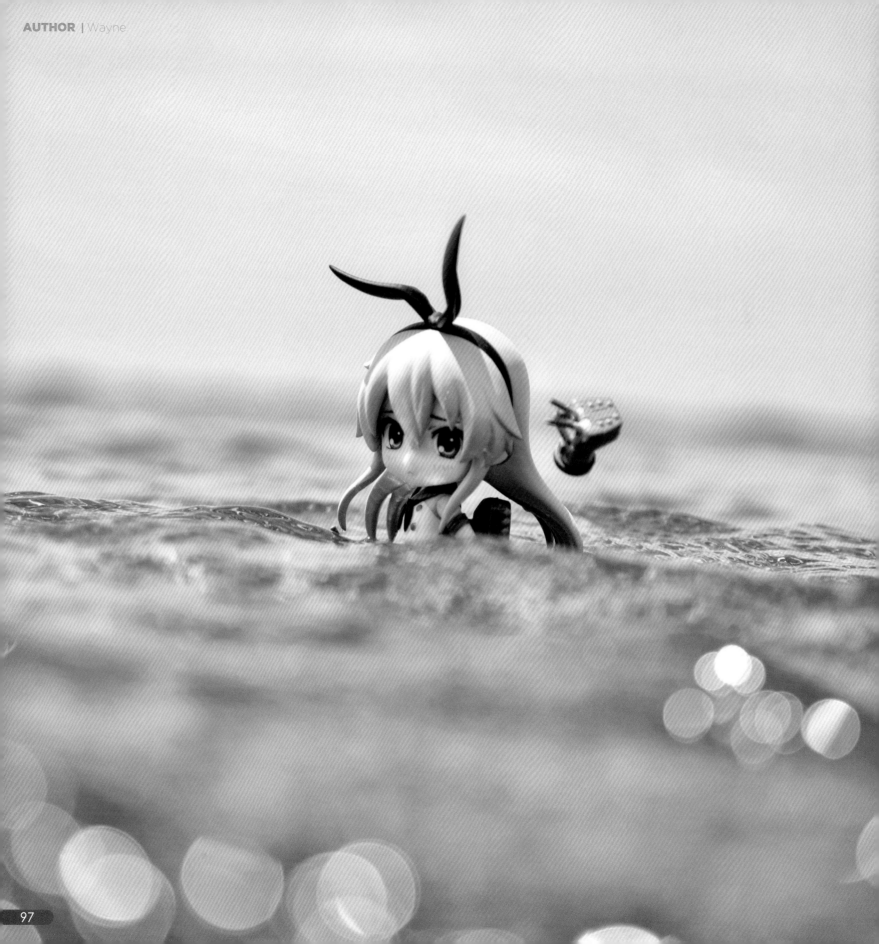

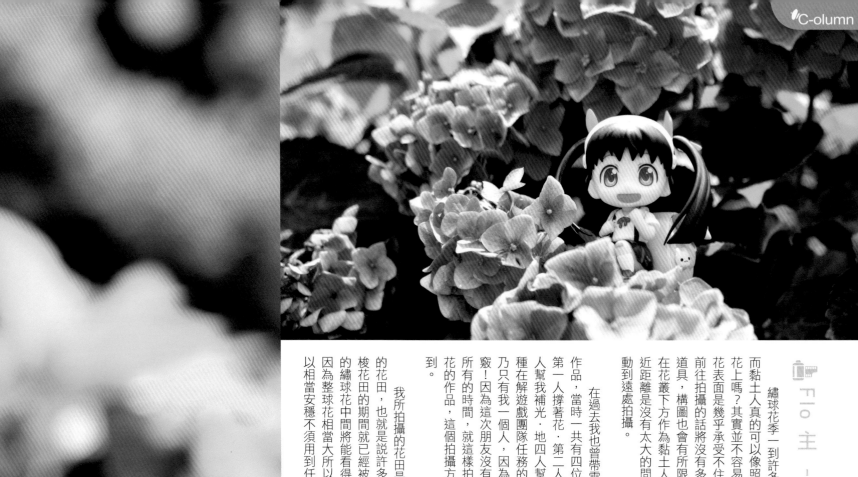

F10 主 - 繡球花間

繡球花季一到許多攝影師都會前往拍攝，而黏土人真的可以像照片中好端端地站在繡球花上嗎？其實並不容易！繡球花相當的脆弱且花表面是幾乎承受不住任何重量的，若是獨自前往拍攝的話將沒有多餘的手來控制補光用的道具，構圖也會有所限制，畢竟一隻手臂需要在花叢下方作為黏土人的支架才行，當然拍攝近距離是沒有太大的問題但是就無法將鏡頭移動到遠處拍攝。

黏土人的重量繡球花承受不住，但今天若是挑選更小型的小黏土人的話就可以站在花朵上了！拍攝完四朵乃之後我就帶著許多之小型的黏土人去拍攝繡球花作品，小黏土雖然可動度相當低，動作及表情也已經是已定的，但是一套都是挺多隻的拍完一隻換一隻拍其實也挺有趣，比黏土人各細小的體積以及更細小的配件與繡球花搭配又是不同的感覺了。

面了！所以可以在自己不破壞花卉的狀況下達到安穩的固定。

在過去我也曾帶雪初音去拍攝過繡球花的作品，當時一共有四位朋友陪同所以我們是：第一人撐著花。第二人移開多餘的樹葉。第三人幫我補光。地四人幫我擋風，當時真的是有種在解遊戲團隊任務的感覺…這次在拍攝四朵乃只有我一個人，因為我發現了相當不錯的訣竅！因為這次朋友沒有陪同我可以自由地消耗所有的時間，就這樣拍攝了千多張四朵乃繡球花的作品，這個拍攝方法或許只有台灣才辦得到。

我所拍攝的花田是可以讓遊客採集繡球花的花田，也就是說許多花卉會在旅客挑選及穿梭花田的期間就已經被碰到枯萎了，稍微枯萎的繡球花中間將能看得到莖部，繡球花的莖部因為整球花相當大所以特別的堅固，黏土人可以相當安穩不須用到任何輔助支架就能站在上

無論任何一種黏土人在花間所拍攝的作品都是新的視覺體驗，最後繡球花是有毒的植物請不要隨意嚐試！前一期的海芋也是有毒的植物請不要無聊去吃！

📷 Rai 主 - 鐵道模型

鐵道能表現的作品風格真的非常非常多，能帶給人們一種鄉村復古且離鄉背井的感覺，拍攝旅途往往少不了車站以及鐵道等等的地標。當然也有許多像我這種直接騎車到火車站去拍鐵道的人…總而言之第一段並不是要講原尺寸的鐵道，而是火車模型所跑的鐵道模型，我在社子一間荒廢了的模型鐵道店前找到了一座長滿雜草展示用的模型鐵道，這個大小真的好適合黏土人啊～

拍攝這樣的小型鐵道就像在研究這套模型的架構，像遊玩似的將相機畫面穿梭在那小型世界的各處，或許也很像電影導演用假想攝影機在模擬的小型場景中告知主攝影機要從何開始拍起，並且將演員配置於場景最重要的位置，構圖就很重要。

在這之前我去拍攝過了數次的實際鐵道作品，黏土人的高度站在鐵軌上拍攝其他軌道上的火車也別有一番風味，如果以同角度的話要將火車頂部也拍進畫面黏土人就會變得非常小一隻，大小實在是差太多太多了，但是以鐵軌的高低差用低視角不需要太遠的距離就可以將火車一起拍進來了～甚至連天空也可以一起捕捉到。

說到離開家園的感覺我第一個想到的是八九寺，她是一個一直在找尋回家的路的角色，她所揹的大型包包也很適合離家這個主題，讓她走在鐵道上不像是短時間上去拍個照而已，而是有種已經走了不知道多久了的感覺。

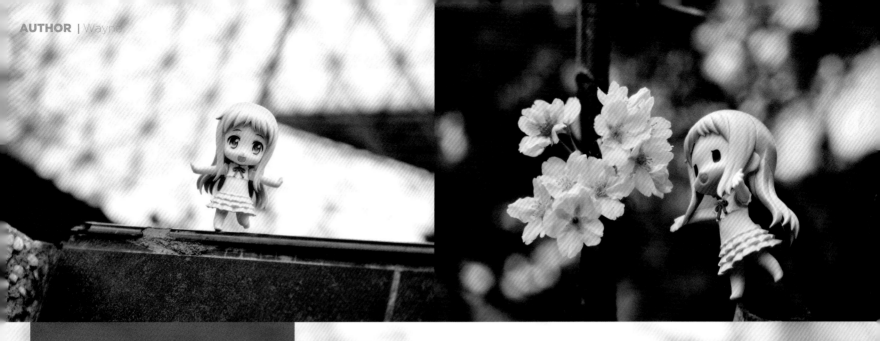

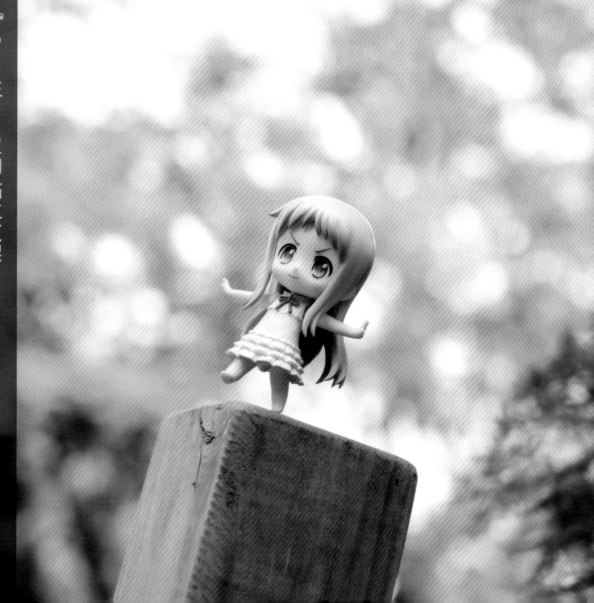

One 主 - 單腳站立支架

黏土人就算是雙腳落地也是相當難保持平衡的,更別提一腳站立了。用一般的黏土人支架可以將雙腳落地再增加一個點成為三點站立,這也是大多數外拍黏土人的攝影師的做法。

但有許多黏土人有奔跑等類型的姿勢,必須是單腳落地甚至不能夠碰地,過去最早我將黏土人的支架聯為一條常常的支架將黏土人固定在上頭,而我現在用的支架固定速度相當快,只要手能夠碰觸的地方接能夠讓黏土人站立甚至跳躍,穩定度比黏土人連接底座的支架還要更高。

至於拍攝畫面需不需要處理,這次的附圖是未處理支架的原圖,這樣的支架要去哪裡買呢?其實雜貨店就有賣了~以下材料在雜貨店就有賣,首先需要鉛線或是銅線之類,再來是隨意貼黏土一份,將隨意貼黏土拿下兩小塊並且剪斷鉛線至黏土人適合的長度,再將兩塊隨意貼黏在鉛線的兩端,一端在黏黏土人後方一端則黏地板之類的地方,只要黏得好真的不會倒!並且鉛線的粗細比黏土人的腳還要細,只要拍攝時把鉛線扭到腳的後方就完全看不到啦!

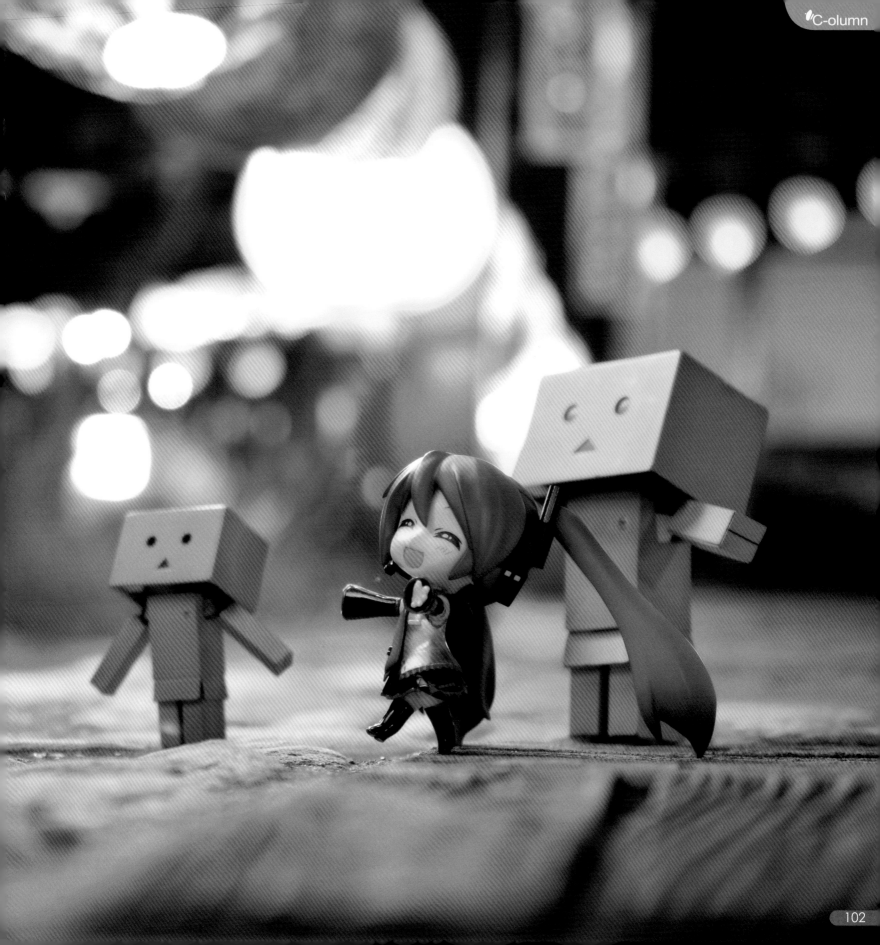

Nig 主 - 夜景對焦

有些相機就算在夜晚對焦時，亮起對焦輔助燈（大多是綠綠的那個燈），也是依舊對不到焦距。甚至就算對到焦距拍出來還是模糊的，就以黏土人為例的話，還是以手動對焦為主吧！單眼相機手動對焦也就是要轉動鏡頭直到主體清晰，不過在拍攝黏土人的時候，以大光圈的鏡頭而言轉一點點一隻眼模糊，再轉回去一點點變成另一隻眼模糊。

心得，以黏土人的高度在夜晚對焦黏土人，以同平面的話是不能用腳架看起來也像是從上往下拍（相機的高度比黏土人還要高）所以會很容易滑動，這時候就需要外接快門啦～外接快門是個小遙控按鈕，不需要碰到機體本身就可以按下快門了！

總而言之在夜晚用手動對焦小物也是困難重重的！困難到就連好不容易對焦完成，按下快門的瞬間都會造成失焦，按下快門很有可能會干擾到機體原本的位置，接下來是我個人一點點的小報等東西用的黏土）。

接著是對焦的準確率，因為相機非常貼近地面所以我是用螢幕對焦顯示來對焦，這樣有個好處就是可以放大螢幕對焦區域（與讀取相片放大畫面按鈕同一個）放大後對焦就容易多啦～另外真的很怕相機滑動我建議在底下黏一點隨意貼（貼海

Rui 主 - 台灣異景

在台灣拍攝久了之後，會發現網路上、地圖上、報章雜誌上能夠找到的景點都去過了，其實這並不誇張。假日外拍黏土人處處人多多，不好拍的時候，台灣異景就是不錯的選擇了，異景區包含了廢區及奇怪的建築，甚至在台灣異景區區能夠查到凶宅等毛骨悚然的地點，不過建議不要單獨前往不熟悉的地方真有些危險性，許多知名的台灣異景也都成了著名的景點，也就會開始管制以免發生意外。

像是為因聚奎居就會有限制區域禁止進入，但是尚未被規劃為限制區域的異景區，其實是多不勝數的，廢棄的醫院～廢棄的旅館～廢棄陽明山上的大學也有廢棄且沒有管制的建築物，也當然就會被當地學生流傳說有鬼出沒～其實只是單純陰森森，最後為各位介紹一個我自己住淡水期間亂跑找到的，當時帶著朋友一同前往到白沙灣左方小山上找到了許多間廢棄的旅館，當時無聊嚇我朋友就指著我說有鬼！…結果我朋友真的嚇到跳起來，我正要笑他時望裡看我也跳起來，一位穿白薄紗的女性站在走廊上…X腰是婚攝

機會來了!!
別再猶豫!!

徵稿活動

Cmaz即日起開放無限制徵稿，只要您是身在臺灣，有志與Cmaz一起打造屬於本地ACG創作舞台的讀者，皆可藉由徵稿活動的管道進行投稿，Cmaz編輯部將會在刊物中編列讀者投稿單元，讓您的作品能跟其他的讀者們一起分享。

投稿須知：

1. 投稿之作品命名方式為：**作者名_作品名**，並附上一個txt文字檔說明創作理念，並留下姓名、電話、e-mail以及地址。

2. 您所投稿之作品不限風格、主題、原創、二創、唯不能有血腥、暴力、過度煽情等內容，Cmaz編輯部對於您的稿件保留刊登權。

3. 稿件規格為A4以內、300dpi、不限格式（Tiff、JPG、PNG為佳）。

4. 投稿之讀者需為作品本身之作者。

投稿方式：

1. 將作品及基本資料燒至光碟內，標上您的姓名及作品名稱，寄至：威智創意行銷有限公司 106台北郵局第57-115號信箱。

2. 透過FTP上傳，FTP位址：ftp://220.135.50.213:55
帳號：cmaz 密碼：wizcmaz
再將您的作品及基本資料複製至視窗之中即可。

3. E-mail：wizcmaz@gmail.com，主旨打上「Cmaz讀者投稿」

如有任何疑問請至Facebook 粉絲團 *http://www.facebook.com/wizcmaz* 留言

亦可寄e-mail: *wizcmaz@gmail.com* ，我們會給予您所需要的協助，謝謝您的參與！

Cmaz 臺灣同人極限誌 讀者回函

我是回函

本期您最喜愛的單元（繪師or作品）依序為

①＿＿＿＿＿＿＿＿＿＿＿＿＿＿＿

②＿＿＿＿＿＿＿＿＿＿＿＿＿＿＿

③＿＿＿＿＿＿＿＿＿＿＿＿＿＿＿

您最想推薦讓Cmaz報導的（繪師or活動）為

您對本期Cmaz的感想或建議為

基本資料

姓名：　　　　　　　電話：

生日：　/　/　　　　地址：□□□

性別：□男 □女　　　E-mail：

如有任何疑問請至Facebook 粉絲團 **http://www.facebook.com/wizcmaz** 留言
亦可寄e-mail: **wizcmaz@gmail.com**，我們會給予您所需要的協助，謝謝您的參與！

郵票，記得要貼！

寄發
（建議使用限時掛號）

於邊緣黏貼或釘一下

郵票黏貼處

vol.19

威智創意行銷有限公司 收

106台北郵局第57-115號信箱

書　　　名：Cmaz!!臺灣同人極限誌 Vol.19
出版日期：2014年8月1日
出版刷數：初版一刷
出版印刷：威智創意行銷有限公司
發行人：陳逸民
編　　輯：董剛
美術編輯：李善傑、黃文信
行銷業務：游駿森

作　　者：Cmaz!! 臺灣同人極限誌編輯部
發行公司：威智創意行銷有限公司
總經銷：紅螞蟻圖書

電　　話：02-7718-5178
傳　　真：02-2735-7387
郵政信箱：106台北郵局第57-115號信箱
劃撥帳號：50147488
E-MAIL：wizcmaz@gmail.com
Facebook：www.facebook.com/wizcmaz
Plurk：www.plurk.com/wizcmaz

建議售價：新台幣250元

9 789868 846999

總經銷：紅螞蟻圖書 NT.250

98.04-4.3-04

郵　政　劃　撥　儲　金　存　款　單

帳號　5 0 1 4 7 4 8 8

戶名　威智創意行銷有限公司

金額　新台幣
（小寫）

仟　佰　拾　萬　仟　佰　拾　元

收件人：

生日：西元　　　年　　　月

收件地址：

聯絡電話：

E-MAIL：

統一發票開立方式：□二聯式　□三聯式

統一編號

發票抬頭

寄款人　□他人存款　□本戶存款

姓名

通訊欄

經辦局收款戳

虛線內備供機器印錄用請勿填寫

請沿虛線剪下後郵寄，謝謝您！

請沿虛線剪下，謝謝您！

請沿虛線剪下後郵寄，謝謝您！

請沿虛線剪下，謝謝您！

收款帳號戶名

存款金額

電腦紀錄

經辦局收款戳

◎寄款人請注意背面說明
◎本收據由電腦印錄請勿填寫

郵政劃撥儲金存款收據